수채화 그리기 4주 진도표

오늘 연습한 부분에 체크하세요.

1주 차. 붓을 처음 잡아봐도 괜찮아요

1일 차 ······ 화방에서 헤매지 말아요: 도구 소개 및 사용법 ☐

2일 차 ······ 붓과 친해져보겠습니다: 붓 사용법 ☐

3일 차 ······ 물 쓰는 연습을 해보겠습니다: 물의 속성과 물감의 농도 ☐

4일 차 ······ 다 같은 초록색이 아니에요: 조색 연습 ☐

5일 차 ······ 사르륵 물이 퍼지는 효과: 번지기와 그러데이션 ☐

2주 차. 작은 그림부터 시작합니다

6일 차 ······ 작은 식물을 그려봅니다: 붓과 물에 익숙해지기 ☐

7일 차 ······ 자국을 남기지 않으려면: 붓 자국 남지 않게 칠하기 ☐

8일 차 ······ 작은 꽃을 그려봅니다: 붓과 물에 익숙해지기 ☐

9일 차 ······ 돌돌돌 간단하게 그리는 장미: 스케치 없이 그리기 ☐

10일 차 ···· 쓱쓱 간단하게 그리는 리스: 스케치 없이 그리기 ☐

3주 차. 초록 식물을 그려봅니다

11일 차 ···· 봄의 싱그러움을 담은 레몬 잎 ☐

12일 차 ···· 동글동글 귀여운 유칼립투스 폴리안 ☐

13일 차 ···· 매력적인 색감을 지닌 레우카덴드론 ☐

14일 차 ···· 귀여운 별 모양 아이비 ☐

15일 차 ···· 나만의 푸른빛으로 블루베리 ☐

4주 차. 이제 꽃도 그릴 수 있어요

16일 차 ···· 편안한 향을 담은 보랏빛 라벤더 ☐

17일 차 ···· 묘한 빛깔의 아네모네 ☐

18일 차 ···· 사랑스러운 튤립 ☐

19일 차 ···· 여름 햇볕 같은 루드베키아 ☐

20일 차 ···· 마음을 살랑이는 벚꽃 ☐

**나도 수채화 잘 그리면
소원이 없겠네**

나도 수채화 잘 그리면 소원이 없겠네

: 도구 사용법부터 꽃 그리기까지, 초보자를 위한 4주 클래스

초판 발행 2019년 1월 31일
6쇄 발행 2023년 3월 10일

지은이 차유정 / **펴낸이** 김태헌
총괄 임규근 / **책임편집** 권형숙 / **기획·편집** 김지수 / **디자인** 어나더페이퍼 / **교정교열** 박성숙
영업 문윤식, 조유미 / **마케팅** 신우섭, 손희정, 김지선, 박수미, 이해원 / **제작** 박성우, 김정우

펴낸곳 한빛라이프 / **주소** 서울시 서대문구 연희로 2길 62
전화 02-336-7129 / **팩스** 02-325-6300
등록 2013년 11월 14일 제25100-2017-000059호 / **ISBN** 979-11-88007-22-6 14650 / 979-11-88007-07-3 (세트)

한빛라이프는 한빛미디어(주)의 실용 브랜드로 우리의 일상을 환히 비추는 책을 펴냅니다.

이 책에 대한 의견이나 오탈자 및 잘못된 내용에 대한 수정 정보는 한빛미디어(주)의 홈페이지나 아래 이메일로
알려 주십시오. 잘못된 책은 구입하신 서점에서 교환해 드립니다. 책값은 뒤표지에 표시되어 있습니다.
한빛미디어 홈페이지 www.hanbit.co.kr / 이메일 ask_life@hanbit.co.kr
한빛라이프 페이스북 @hanbit.pub / 인스타그램 @hanbit.pub

지금 하지 않으면 할 수 없는 일이 있습니다.
책으로 펴내고 싶은 아이디어나 원고를 메일(**writer@hanbit.co.kr**)로 보내 주세요.
한빛라이프는 여러분의 소중한 경험과 지식을 기다리고 있습니다.

도구 사용법부터 꽃 그리기까지,
초보자를 위한 4주 클래스

나도 수채화 잘 그리면

소원이 없겠네

차유정(위시유) 지음

HB 한빛라이프

그리면 행복해집니다.

녹록지 않은 삶, 직장 생활의 고단함을 느낄 때마다 그림에만 전념했던 유년 시절로 되돌아가고 싶은 마음이 간절했습니다. 10년 정도 붓을 놓았다가 다시 그림을 그린다는 게 쉬운 일은 아니었지만, 그간의 간절함 때문인지 붓 끝에 집중하는 시간이 전보다 더 행복했습니다.

그림을 다시 시작한 뒤로는 매일 단 10분이라도 초록 식물과 꽃을 보며 아름다운 색감을 관찰합니다. 매일 그리지는 못하더라도 그 색감을 머릿속에 기억하지요. 저에게는 이런 사소한 일상의 변화 또한 세상 무엇과도 바꿀 수 없는 기쁨입니다. 이런 행복을 보다 많은 사람과 나누고 싶어 SNS에 그림을 올리기 시작했고, 수채화 수업도 진행하게 되었습니다.
제 수업에 처음 들어온 분들이 공통적으로 하는 말이 있습니다.

"그림을 좋아하긴 하는데 어떻게 시작해야 할지 모르겠어요."
"그림을 전공하지는 않았지만 꼭 한번 그려보고 싶어요."
"나이가 많은데, 젊은 사람들과 같이 그릴 수 있을까요?"

그림을 그려본 적은 없어도 그림을 좋아하고 그려보고 싶어 하는 분이 생각보다 정말 많았습니다. 그렇게 수업에 참여하신 분들이 조금씩 수채화와 친해지는 모습을 보일 때, 그리는 동안 시간이 어떻게 지나갔는지 모르겠다고 말씀하실 때, 자신의 그림을 보며 만족스러워하는 표정을 지을 때, 다시 그림을 시작하길 잘했다는 생각이 들었습니다.

이 책을 보고 그림을 시작하시려는 분들도 마찬가지입니다. 처음부터 잘 그려야 한다는 부담은 접어두고, 그리는 동안 그림에 온전히 집중하며 아름다운 색감에 푹 빠지는 시간을 먼저 즐겨보시길 바랍니다. 학교 다닐 때 이후로 수채화를 처음 그려보는 분들을 위해 수채화 도구에는 어떤 것이 있고 어떤 것을 사면 좋은지, 붓은 어떻게 사용하고 물은 어떻게 조절하는지 등 기초적인 내용부터 담았습니다. 지루하지 않도록 아주 기초적인 기법만으로 그릴 수 있는 그림도 소개했습니다.

이 책과 함께 수채화처럼 그림에 서서히 물들어가는 하루하루를 보내시기를, 바쁜 하루 끝에 잠시라도 예쁜 색을 보며 위로받고 행복한 시간을 보내시기를 마음 깊이 바랍니다. 마지막으로 저와 함께 그림을 그린 수강생들, 이번 책 작업에 많은 도움을 주신 플로리스트들에게 감사의 인사를 전합니다.

차유정

차례

PART. I 차근차근 시작하는
4주 클래스

1주 차. 붓을 처음 잡아봐도 괜찮아요

2주 차. 작은 그림부터 시작합니다

3주 차. 초록 식물을 그려봅니다

4주 차. 이제 꽃도 그릴 수 있어요

PART. II 나의 취미는 **수채화**

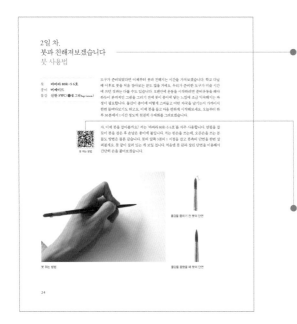

정말 기초적인 내용부터 시작합니다

학교 다닐 때 수채화 그리기가 어렵기만 했나요?
1주 차에는 수채화 도구에 대해 자세히 알아본 다음 붓을 잡고 천천히 선을 긋는 것부터 시작해볼게요.
수채화는 물로 그리는 그림인 만큼 처음에는 물을 사용하는 데 충분히 익숙해질 수 있는 내용을 담았습니다.

동영상으로 더 정확하게

기본적인 내용 몇 가지는 QR 코드를 통해 저자가 직접 설명을 더한 동영상으로도 볼 수 있습니다.

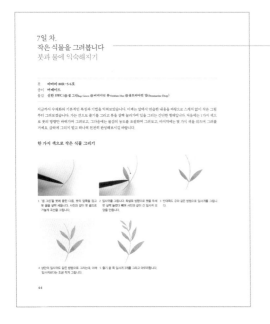

하루 30분씩 총 20일, 수채화와 친해지는 시간

PART 1은 혼자 시작하는 분들이 차근차근 진도를 나갈 수 있도록 하루 30분~1시간씩 4주 동안 연습할 수 있는 분량으로 구성했습니다.
PART 2는 4주 후에도 계속해서 수채화를 즐길 수 있도록 좀 더 난이도가 높으면서 수채화의 매력이 듬뿍 담긴 그림들을 소개했습니다.

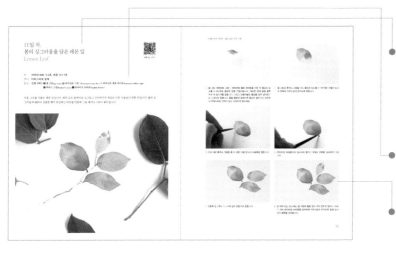

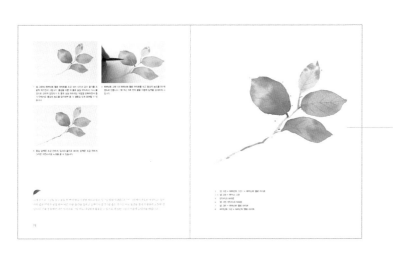

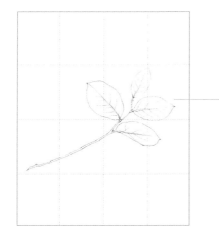

하루에 하나씩, 맑고 예쁜 식물 그리기

3주 차부터는 하루에 초록 식물 한 종류씩, 4주 차는 꽃을 한 종류씩 그려봅니다.

그림마다 사용한 붓과 종이, 물감 색을 한 눈에 확인할 수 있습니다.

그리는 과정은 사진은 큼직하게, 설명은 조색 방법과 물감 농도까지 꼼꼼하게 담았습니다. 물감 농도의 단계는 23쪽을 참고하세요.

과정 사진만 보면 어디를 칠하고 있는지 헷갈릴 때가 있습니다. 완성 그림을 보고, 전체적으로 그리는 순서와 조색을 한 번 더 확인할 수 있도록 했습니다.

전 작품 스케치 도안 + 컬러링 용지

이 책에서 소개한 그림 중 스케치가 필요한 그림은 책 속 부록인 스케치 도안을 활용하세요. 바로 채색을 해볼 수 있도록 수채화에 적합한 용지(프리즈마 220g) 2장도 함께 담았습니다.

PART . I

차근차근
시작하는
4주 클래스

1주 차.
붓을 처음 잡아봐도 괜찮아요

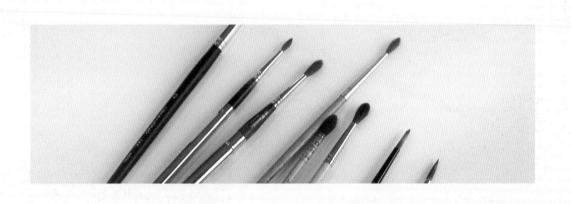

1일 차.
화방에서 헤매지 말아요
도구 소개 및 사용법

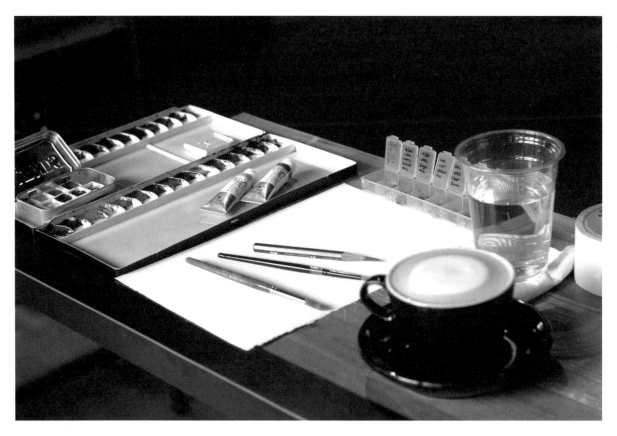

수채화를 시작하기로 마음먹었다면 거의 모든 취미가 그렇듯 먼저 도구를 장만해야 합니다. 다행히 수채화는 물감과 붓, 종이만 있으면 가능해 비교적 준비가 간단한 편입니다. 필요한 도구가 많지도 않고 구입하기도 어렵지 않지요. 하지만 초보자는 무엇을 선택해야 할지 어렵게 느낄 수 있겠죠. 그래서 1일 차는 도구 하나하나에 대한 자세한 설명으로 채우려 합니다. 빨리 그리기를 시작하고 싶은 분들에게는 살짝 지루한 부분일 수도 있겠지만, 도구를 잘 이해하면 그림을 그릴 때 큰 도움이 된답니다.

수채화의 기본 도구는 물감, 붓, 종이입니다.

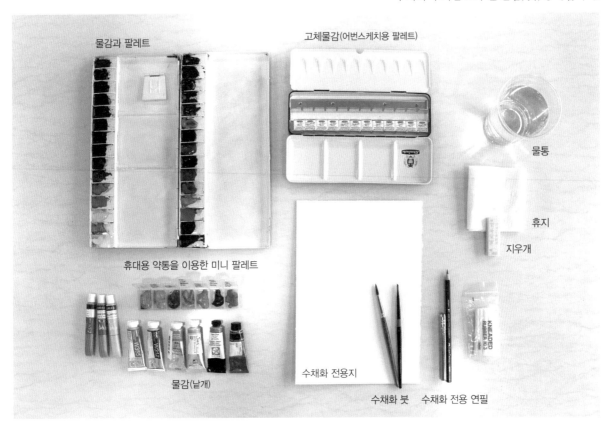

물감과 팔레트

고체물감(어번스케치용 팔레트)

물통

휴지

지우개

휴대용 약통을 이용한 미니 팔레트

수채화 전용지

물감(낱개)

수채화 붓　수채화 전용 연필

물감

물감(세트)

물감 세트에는 많이 사용하는 기본 색상들이 구성되어 있습니다. 따라서 물감
세트를 하나 사서 팔레트에 모두 짜두고 사용하면 편리합니다. 팔레트에 짜놓
고 일주일 정도 말린 뒤 사용하면 됩니다. 물감은 신한 SWC, 미젤로 골드미션
등 국산 브랜드의 전문가용 제품이 발색력과 발림성 면에서 매우 훌륭합니다.
　이 책에서는 신한 SWC 32색을 사용했습니다. 같은 물감 24색 또는 책에
서 사용한 색상(23쪽 참고)만 낱개로 준비해도 괜찮습니다.
　다만 처음에 개수가 적은 물감을 샀다가 결국 32색으로 다시 사는 경우도

물감(세트)

종종 있으니 신중하게 구입하세요. 튜브형 물감은 오래 보관할 수 있으므로 친구와 같이 그린다면 함께 사서 나눠 쓰는 것도 좋은 방법이며, 미젤로에서는 작은 크기의 물감(7mm)도 판매하고 있으니 함께 살펴보는 것도 좋겠습니다.

튜브형 물감 외에 고체물감도 있습니다. 마르지 않은 상태의 물감을 사용하면 물의 양을 조절하기도 힘들고 물감도 많이 쓰게 되는데, 고체물감은 말리는 시간을 절약할 수 있다는 장점이 있습니다. 각자 취향에 맞게 선택하면 됩니다.

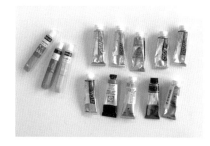

물감(낱개)

물감(낱개)

세트에 포함되지 않은 물감도 많이 있습니다. 이 책에서는 가능하면 세트에 포함된 물감을 사용하려 노력했지만 브릴리언트 핑크Brilliant pink 등 세트에 포함되지 않은 색상도 몇 가지 사용했습니다. 브릴리언트 핑크는 꽃을 그릴 때 매우 유용하니 따로 구입하기를 권하지만, 처음부터 여러 색을 구입하는 것보다는 그림을 그리다가 정말 필요하다는 생각이 들면 구입하는 것이 좋습니다. 물감 튜브에는 A~E까지 등급series code이 표시되어 있고 등급에 따라 가격이 조금씩 차이가 나니 참고하세요.(E등급이 가장 높은 가격.) 물감을 낱개로 구입할 때는 세트로 가지고 있는 물감과 다른 브랜드의 물감을 골라보기도 하고, 그림 그리는 친구가 있다면 서로 사용해보지 않은 물감을 하프팬에 짜서 교환해보는 것도 즐거운 경험이 될 것입니다.

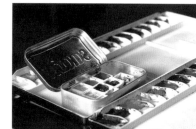

팔레트

팔레트

가지고 있는 물감의 기본 색상보다 칸수가 조금 더 많은 팔레트를 사용하는 것이 좋습니다. 기본 색상 외에 추가로 물감을 구입할 수도 있기 때문입니다. 철제, 방탄 유리, 도자기, 플라스틱 등 다양한 소재의 팔레트가 있는데 각자 취향에 맞게 선택하면 됩니다. 사진의 팔레트는 철제로 만든 것인데, 저는 클래식한 느낌이 좋아서 이걸 사용하고 있습니다.

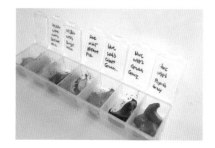

하프팬

하프팬

물감을 조금씩 짜서 따로 보관할 수 있는 플라스틱 물감 통입니다. 하프팬 뒷면에 자석을 붙여 철제 케이스에 보관하기도 합니다. 하프팬과 자르는 자석은 모두 화방에서 살 수 있습니다.

휴대용 약통

물감을 소량 보관할 때는 휴대용 약통도 유용합니다. 화방에 '소분 팔레트'라는 이름으로 판매하는 것도 있습니다. 7개 정도의 칸에 꽃 색상이나 식물 색상 등을 따로 구성해서 자기만의 작은 팔레트를 만들어보세요.

휴대용 약통

붓과 연필

붓

붓의 모질은 천연모와 인조모 2가지가 있습니다. 초보자에게는 탄력이 좋은 인조모를 추천합니다. 천연모는 자유자재로 손에 힘을 줄 수 있을 때 사용하는 것이 좋습니다.

이 책에서는 '바바라 80R-S'와 '화홍 345'라는 세필 붓을 주로 사용했습니다. 2가지 모두 인조모이며 가성비가 훌륭해 초보자가 사용하기에 좋습니다. 번지기 기법에서는 물을 많이 써야 해서 큰 둥근 붓을 사용했습니다. 큰 둥근 붓, 작은 세필 붓 6호·4호·2호 등 필요한 붓을 모두 구입하면 좋지만, 세필 붓 6호와 4호 정도만 있어도 충분합니다.

붓

연필

스케치를 할 때는 일반 미술용 연필 또는 샤프펜슬을 사용합니다. 수채화는 흑연이 많이 비치지 않도록 그리는 게 좋습니다. 저는 연하게 그릴 수 있는 HB를 주로 사용하는데, 색은 연하지만 강도가 세서 종이가 눌릴 수 있으므로 손의 힘을 빼고 그리는 것이 중요합니다.

수채화 전용 연필도 화방에서 쉽게 구할 수 있습니다. 'aquarelle'이라고 표기되어 있으며, 물에 지워져 편리하게 사용할 수 있습니다.

연필

그 외 필요한 도구

물통

물을 담을 수 있는 통이면 뭐든 좋습니다. 저는 카페에서 흔히 구할 수 있는 테이크아웃 투명 컵을 주로 사용하는데, 화방에서 가지고 다니기 편한 물통도 판매하고 있으니 각자 편한 물통을 사용하면 됩니다.

휴지

붓에 남아 있는 물을 조절할 때 필요합니다. 세필 붓을 사용할 때는 소량의 휴지로 충분하며, 그림 그릴 때만 사용하는 작은 수건을 준비해도 좋습니다.

흑연을 지울 지우개와 종이를 고정할 수 있는 종이 테이프도 있으면 좋습니다. 종이 테이프로 종이를 고정해두면 종이가 우는 것을 어느 정도 방지할 수 있습니다. 또 밝은 옷을 입고 있다면 앞치마를 하는 것도 좋겠죠.

종이

수채화는 종이의 역할이 굉장히 큽니다. 종이의 종류에 따라 다양한 느낌을 나타낼 수 있기 때문이지요. 종이는 크게 수채화 전용지와 코튼 함유량이 적거나 없는 중성지로 나눌 수 있습니다. **이 책에서는 기본적으로 많이 사용하는 수채화 전용지인 '아띠스떼꼬 중목'을 주로 사용했으며, 그 외에 '머메이드', '버킹포드', '샌더스 워터포드' 등을 사용하기도 했습니다.** 그림마다 사용한 종이의 이름을 표기했으니 참고하세요. 종이는 스케치북 형태와 낱장 형태로 구입할 수 있습니다. 인터넷으로 구입할 수도 있지만 한 번쯤은 화방에 가서 종이의 결과 두께를 직접 확인해보기를 권합니다.

수채화 전용지

수채화 전용지는 코튼이 많이 함유되어 물이 종이에 머물러 있는 시간이 길고 물 번짐이 좋아 부드럽게 표현됩니다. 따라서 수채화의 느낌을 극적으로 표현할 수 있고 붓을 많이 사용해도 오랜 시간 그릴 수 있다는 장점이 있습니다. 수채화 전용지 스케치북에는 다음과 같은 표기가 있습니다. 낱장으로 구입할 때도 참고하세요.

(예)

파브리아노 아띠스떼꼬 백색 300g cold press(중목) cotton:100%
　①　　　　②　　　③　④　　　⑤　　　　　　⑥

① 제지 회사 이름
② 종이 이름
③ 종이 색상: 백색, 황색으로 나뉩니다.
④ 평량: 대개 300g을 많이 사용하지만 그 외의 평량도 있습니다. 평량이 너무 낮으면 종이가 울 수 있습니다.
⑤ 종이의 압축 유형: rough(황목), cold press(중목), hot press(세목)
⑥ 코튼 함유량: 코튼 100%가 일반적이며, 코튼 50%, 85% 등 셀룰로오스와 섞인 것도 있습니다.

종이의 압축 유형 3가지에 대해 좀 더 알아보겠습니다.

Rough(황목): 압축이 가장 덜 된 종이
종이의 결이 육안으로 확연히 보일 만큼 올록볼록합니다. 색을 칠한 뒤에도 결이 잘 보여 멋스럽게 표현되고 수채화의 풍성한 물 느낌을 내기에도 좋습니다. 하지만 섬세한 표현을 하기에는 조금 어려운 종이입니다.

Cold press(중목): 중간 정도 압축된 종이

압축량이 중간 정도인 중목은 올록볼록한 질감이 어느 정도 있으면서도 세심한 표현도 가능하도록 균형이 잘 잡힌 종이입니다. 초보자에게는 중목을 추천합니다.

Hot press(세목): 가장 강하게 압축된 종이

세목은 결이 아주 고운 종이입니다. 물을 빨리 흡수해 연필과 같은 건식 재료를 사용하거나 세밀화를 그리는 데 적합합니다.

처음에는 중목을 사용하는 것이 편하지만 어느 정도 수채화에 익숙해지면 다양한 종이를 사용하며 자신에게 맞는 종이를 찾아보는 것도 좋습니다. 풍경화, 정물화, 세밀화 등 어떤 그림을 그릴 것인지에 따라 종이를 다르게 사용하는 것이 좋으니 많이 경험해보길 바랍니다. 참고로 저는 '아띠스띠꼬', '샌더스 워터포드', '하네뮬레' 등을 많이 사용합니다.

또한 수채화 전용지는 앞면과 뒷면이 다르므로 꼭 확인하고 그림을 그려야 합니다. 종이에 찍힌 브랜드 명이 똑바로 보이는 면이 앞면인데, 잘못 찍힌 경우가 종종 있어 사용하기 전에 직접 테스트해보면 좋습니다. 물감을 칠했을 때 앞면은 결이 부드럽고 물감이 잘 퍼지며, 뒷면은 뻑뻑한 느낌이 있고 마모가 금방 생깁니다. 스케치북 형태는 제본되어 나오므로 크게 신경 쓰지 않아도 되지만 낱장을 구입할 때는 필요에 따라 잘라 쓰는 경우도 있으니 앞면에 연필로 연하게 표시해두는 것이 좋아요.

종이의 압축 유형에 따라 표면의 질감이 다릅니다.

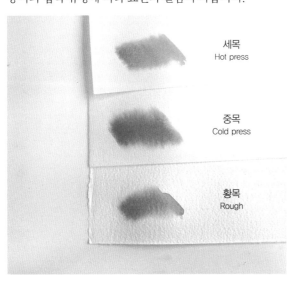

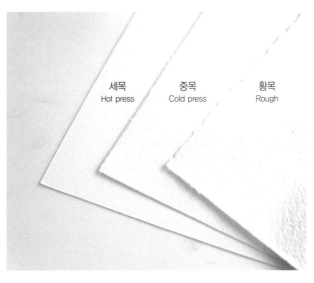

중성지

중성지는 코튼 함유량이 적거나 없어 물이 종이에 머물러 있는 시간이 짧습니다. 물이 빨리 말라 붓 자국이 잘 남고, 종류에 따라 붓이 지나간 곳에 마모가 빨리 일어나기도 합니다. 켄트지, 머메이드지 등이 있고, 코튼 대신 셀룰로오스 섬유를 넣어 합리적인 가격으로 판매하고 있는 중성지가 있습니다. 붓 자국이 잘 남는 중성지로 꾸준히 연습하고 나면 수채화 전용지를 사용할 때 실력이 많이 는 것을 확인할 수 있습니다.

수채화 전용지가 부담스럽다면 일반 켄트지를 사용하는 것도 좋고, 초보자에게는 비싸지 않으면서 물발림이 예쁜 '캔손 몽발'도 추천합니다. 참고로 저는 구하기 쉬우면서 육안으로 결이 보이는 머메이드지와 가성비가 훌륭한 '버킹포드'를 좋아합니다. 버킹포드는 코튼 0%이지만 셀룰로오스 섬유를 함유해 표면의 질감과 번짐 효과가 좋은 종이입니다. 가격은 수채화 전용지의 절반 정도입니다.

수채화 도구 추천 구매처

페이퍼모어 www.papermore.com
화방넷 www.hwabang.net
한가람문구 www.hangaram.kr
호미화방 www.homi.co.kr

도구 관리와 보관 방법

수채화는 물로 그리는 그림이므로 모든 도구는 습하지 않게 보관하는 것이 중요합니다. 특히 여름에는 물감을 습한 곳에 두면 곰팡이가 생길 수 있고 잘 마르지 않으니 가끔씩 팔레트를 열어 환기를 시켜주세요. 붓은 물통에 담가놓지 않습니다. 사용 후에는 휴지에 눌러 물기를 제거하고 눕혀서 보관하세요. 자주 사용하지 않는 붓은 붓 끝에 살짝 풀칠을 해서 보관하면 좋습니다. 종이는 습기와 먼지에 취약하므로 비닐이나 플라스틱 폴더에 넣어 깨끗하게 보관하세요.

도구 외에 필요한 것

관찰하는 습관도 중요합니다
꽃이나 초록 식물을 그리기로 했다면 평소에 무심코 지나쳤던 식물들을 유심히 관찰해보세요. 주위에서 보기 힘든 식물이라면 인터넷으로 사진을 찾아보거나 꽃집이나 식물원에 가보는 것도 좋겠죠. 식물이 실제로 어떤 구조로 이루어져 있는지, 색감은 어떤지, 꽃잎이나 잎사귀 모양은 어떤지 찬찬히 살펴보세요. 막연히 떠올렸던 것과는 다른 느낌을 받을 수 있습니다. 관찰하는 습관이 쌓이면 그림을 그릴 때 표현력이 훨씬 좋아집니다.

그림 그리는 자신을 칭찬해주세요
그림을 그리고 있는 순간만큼은 자신이 최고라고 생각하세요. 그림에 정해진 답은 없습니다. 마음대로 잘 그려지지 않는다고 해도 붓에 집중하고 있는 시간을 즐기고, 또 그런 자신을 마음껏 칭찬해주세요. 자신감을 가져야 그림이 훨씬 잘 그려집니다.

이 책에서 사용하는 물감 색상

신한 SWC

● 퍼머넌트 로즈 Permanent Rose
● 오페라 Opera
● 브릴리언트 핑크 Brilliant Pink
● 버밀리온 휴 Vermilion Hue

● 퍼머넌트 그린 1 Permanent Green No.1
● 샙 그린 Sap Green
● 후커스 그린 Hooker's Green
● 비리디언 휴 Viridian Hue

● 로 엄버 Raw Umber
● 번트 시에나 Burnt Sienna
● 반다이크 브라운 Vandyke Brown
● 세피아 Sepia

● 카드뮴 옐로 오렌지 Cadmium Yellow Orange
● 퍼머넌트 옐로 딥 Permanent Yellow Deep
● 퍼머넌트 옐로 라이트 Permanent Yellow Light
● 옐로 오커 Yellow Ochre

● 세룰리안 블루 Cerulean Blue
● 울트라마린 딥 Ultramarine Deep
● 인디고 Indigo

미젤로 골드미션

● 브라이트 로즈 Bright Rose

이 책에서 사용한 물감의 농도 단계

● 레드 계열
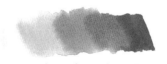

1 2 3 4 5
← 물의 양을 많이　　물감의 양을 많이 →

● 옐로 계열
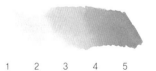

1 2 3 4 5
← 물의 양을 많이　　물감의 양을 많이 →

● 그린 계열
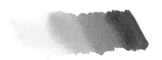

1 2 3 4 5
← 물의 양을 많이　　물감의 양을 많이 →

● 블루 계열
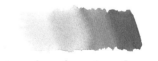

1 2 3 4 5
← 물의 양을 많이　　물감의 양을 많이 →

2일 차.
붓과 친해져보겠습니다
붓 사용법

붓	**바바라 80R-S 6호**
종이	**머메이드**
물감	**신한 SWC(●샙 그린Sap Green)**

도구가 준비되었다면 이제부터 붓과 친해지는 시간을 가져보겠습니다. 학교 다닐 때 이후로 붓을 처음 잡아보는 분도 많을 거예요. 우리가 준비한 도구가 미술 시간에 쓰던 것과는 다를 수도 있습니다. 오랜만에 운동을 시작하려면 준비운동을 해야 하듯이 본격적인 그림을 그리기 전에 붓이 종이에 닿는 느낌에 조금 익숙해지는 과정이 필요합니다. 물감이 종이에 어떻게 스며들고 어떤 자국을 남기는지 가까이서 한번 들여다보기도 하고요. 이제 붓을 들고 마음 편하게 시작해보세요. 오늘부터 하루 30분에서 1시간 정도씩 천천히 수채화를 그려보겠습니다.

자, 이제 붓을 잡아볼까요? 저는 '바바라 80R-S 6호'를 자주 사용합니다. 연필을 잡듯이 붓을 잡은 후 손날은 종이에 붙입니다. 저는 왼손을 쓰는데, 오른손을 쓰는 분들도 방법은 물론 같습니다. 붓의 앞쪽 3분의 1 지점을 잡고 붓촉의 단면을 한번 살펴볼게요. 붓 끝이 잘려 있는 게 보일 겁니다. 처음엔 붓 끝과 잘린 단면을 이용해서 간단히 손을 풀어보겠습니다.

붓 쥐는 방법

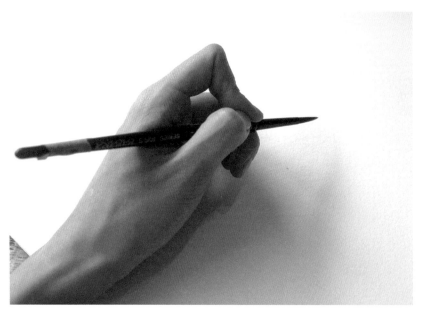

붓 쥐는 방법

물감을 묻히기 전 붓의 단면

물감을 묻혔을 때 붓의 단면

붓을 잡고 원하는 방향으로 쭉쭉 그어볼 겁니다. 저는 '샙 그린'이라는 색깔을 선택했어요. 자신이 원하는 색깔의 물감을 묻혀보세요.

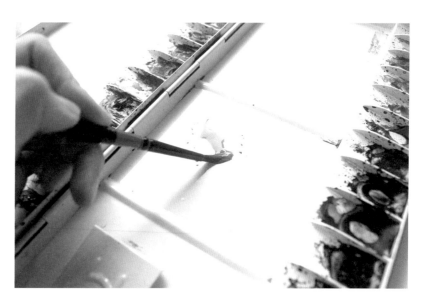

수채화는 물을 이용하는 그림입니다. 그런데 종이는 물을 만나는 즉시 마모가 생기기 시작해요. 그 마모의 정도를 잘 조절하며 그려야 합니다. 처음부터 붓에 힘을 주고 그리면 종이의 마모가 빨리 생기겠죠? 처음엔 손의 힘을 풀고 종이 위에 물을 얹듯 가볍게 그려보세요.

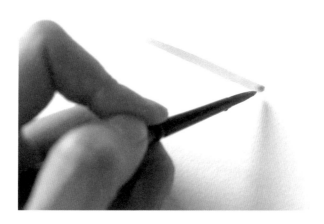

선의 두께나 물감의 농도가 어떤지 보세요. 선 끝에 물감 자국이 진하게 남았나요? 선 긋기를 하면서 물의 양과 선의 두께를 조절하는 연습을 해보겠습니다.

물 조절하며 선 긋기

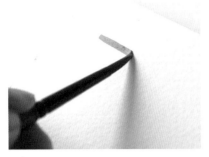 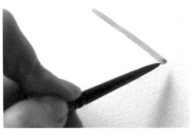

1 붓을 잡고 자신이 그리기 편한 방향으로 연필을 사용하듯 선을 그어주세요. 물을 종이 위에 얹듯 가볍게 긋습니다.

2 처음에는 붓 끝을 빨리 떼어보세요. 붓 끝을 빨리 떼면 사진과 같이 물방울이 모이고, 마르면서 그 자리가 진하게 잡힙니다.

3 이번에는 선을 긋고 마지막에 붓 끝을 천천히 떼어보세요. 빨리 뗄 때보다 물방울이 모인 면적이 작고, 마르면 물방울 얼룩이 많이 남지 않습니다.

②와 ③의 방법을 반복해서 연습하면서 종이 한 장을 채워보세요. 둘 모두 수채화를 그릴 때 사용하는 방법으로 정답은 없습니다. ②는 그림의 마지막 단계에서 물감의 밀도를 높일 때, ③은 그림의 첫 단계에서 깔끔한 면 처리를 할 때 사용할 수 있습니다. ②는 누구나 쉽게 할 수 있지만 ③은 물방울을 조절하는 연습이 필요하기 때문에 ③을 조금 더 연습해보길 바랍니다.

두께 조절하며 선 긋기

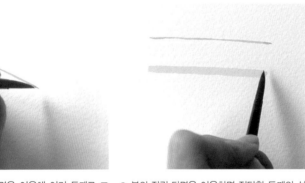 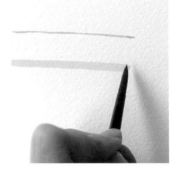 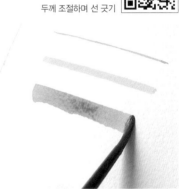

1 이번에는 붓의 단면을 이용해 여러 두께로 그려보겠습니다. 먼저 붓을 세워서 선을 그려보세요. 붓 끝부분으로 가는 선을 그릴 수 있습니다. 이때 붓에 힘은 거의 들어가지 않습니다.

2 붓의 잘린 단면을 이용하면 적당한 두께의 선을 그릴 수 있습니다. 이때 붓을 누르는 힘이 조금 들어갑니다.

3 붓에 압력을 주며 눌러 그리면 두꺼운 선을 그릴 수 있습니다. 다만 붓을 세게 눌러서 그릴수록 종이의 마모가 더 일어날 수 있다는 점은 참고하세요.

이번에도 다양한 두께의 선을 그리면서 종이 한 장을 채워보세요. 힘을 주고 그어보고 힘을 빼고도 그어보면서 물감의 농도가 어떻게 달라지는지, 종이의 마모 차이는 어느 정도인지 살펴보세요. 단순한 연습이지만 앞으로 그림을 그리는 데 많은 도움이 된답니다.

3일 차.
물 쓰는 연습을 해보겠습니다
물의 속성과 물감의 농도

붓　　바바라 80R-S 6호
종이　머메이드
물감　신한 SWC(● 샙 그린 Sap Green)

수채화는 종이와 물, 물감이 만나 다양하게 표현되는 그림이지요. 종이의 코튼 함유량에 따라 물이 번지는 정도가 달라지고, 물감에 물을 얼마나 섞는지에 따라 색깔과 느낌이 달라집니다. 수채화를 그릴 때 많은 분이 가장 궁금해하고 어려워하는 부분이 바로 물감의 농도 조절입니다. 수업을 할 때 많은 분이 붓을 종이에 올리고 나서 물의 양이 적당한지 물어보시는데, **물감의 농도는 붓을 물에 담그는 순간 그리고 팔레트에 물이 얼마나 있는지에 따라 결정됩니다.** 물감의 농도 조절은 조금 어렵지만 잘 익히고 넘어간다면 수채화가 더 편하고 재미있게 느껴질 거예요.

자, 이제 붓을 쥐고 물통에 붓을 넣어보세요. 붓은 물에 담그는 즉시 물을 빨아들이기 시작합니다. 그다음엔 팔레트에서 물감을 선택해 붓에 묻힌 다음 물과 함께 섞습니다.

처음부터 물감의 농도 기준을 알기는 어렵습니다. 일단 물과 물감을 많이 써보는 게 좋습니다. 붓에 물이 너무 많은 듯하면 붓을 휴지에 눌러 물의 양을 조절해도 되고, 팔레트의 빈 공간에 붓을 톡톡 쳐서 물을 빼내도 됩니다. 물과 물감을 충분히 섞었다면 2일 차에 했던 선 긋는 연습을 다시 한 번 해보세요.

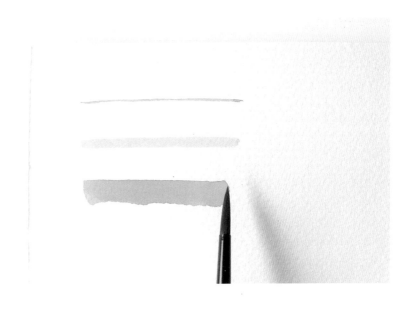

선 긋기로 손이 어느 정도 풀렸다면 이번에는 붓의 단면을 이용해 위에서 아래로 사선을 쓱쓱 붙여서 그리면서 면적을 만듭니다. 물이 마르기 전에 붓이 지나간 자리가 살짝 겹치도록 그으면 물이 연결되면서 한 면을 이룹니다. 그렇게 면적을 만들었다면 이번에는 면적의 크기를 조금 더 크게 만들어봅니다. 세로로 길게 만들어보기도 하고 가로로 길게 만들어보기도 하면서 어느 정도일 때 물감의 농도가 적당한지 확인해봅니다.(면적이 커지면 당연히 물과 물감의 양이 더 많아져야겠죠?)

면적 만들기

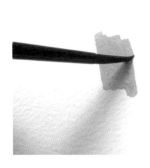 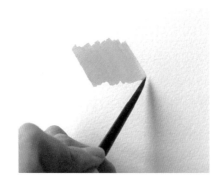

물감의 농도를 달리해서 면적 만들기

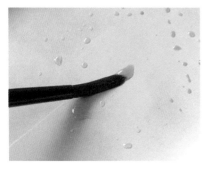

1 이번에도 저는 '샙 그린'이라는 색을 사용해보겠습니다. 물감에 물을 많이 섞으면 아주 밝은 초록색이 되고, 적게 섞으면 짙고 어두운 초록색이 됩니다. 먼저 물감에 물을 많이 섞어보세요.

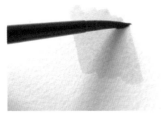

2 물을 많이 섞은 밝은색으로 쓱쓱 그어 면적을 만듭니다.

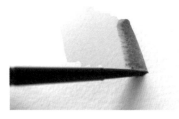

3 종이에 그은 ②의 물감이 마르기 전에, 팔레트에서 같은 물감에 물을 적게 섞어 붓에 묻힌 다음 이어서 면적을 그립니다. 아까보다 훨씬 어두운색이 되었을 것입니다. 중간에 그러데이션이 살짝 생기면서 자연스럽게 번지며 이어집니다.

이처럼 같은 색깔이라도 물의 양에 따라 색의 밝기가 확연하게 달라집니다. 1가지 색으로 물과 물감의 양을 다양하게 바꿔가며 눈에 익을 때까지 연습하는 것이 좋습니다. 연습한 색에 어느 정도 익숙해져서 명암 조절이 자유자재로 된다면 이제 다른 색으로도 다양하게 연습해보세요.

면적에 따라 달라진 농도 조절하기

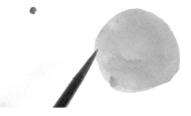

1 물과 물감의 양이 같아도 작은 면적을 칠하면 색깔이 진하고, 넓은 면적을 칠하면 색깔이 연합니다.

2 똑같은 색으로 칠해야 하는데 면적 때문에 색이 달라졌다면, 좁은 면적 부분의 물감이 마르기 전에 휴지로 붓의 물기를 쫙 뺀 다음 좁은 면적을 칠한 곳에 붓을 살짝 대보세요.

3 붓이 스포이드처럼 물을 빨아들여 자연스럽게 색이 옅어집니다.

면적에 따라 달라지는 물감의 농도를 다양한 색깔로 연습해보면서 스스로 감을 찾는 것이 가장 중요합니다. 3일 차까지 차근차근 잘 오셨습니다. 수채화와 조금씩 가까워지는 게 느껴지시나요?

4일 차.
다 같은 초록색이 아니에요
조색 연습

붓	바바라 80R-S 6호
종이	머메이드
물감	신한 SWC(●샙 그린Sap Green ●울트라마린 딥Ultramarine Deep ●퍼머넌트 로즈Permanent Rose ●비리디언 휴Viridian Hue)

1일 차에 소개한 물감은 32색으로 충분히 많은 색깔이 구성되어 있습니다. 하지만 32가지 색만 사용하는 것보다는 물을 이용하면서 물감을 섞어 색을 더 만들면 수채화의 매력을 더욱 잘 살릴 수 있습니다. 이틀 동안 종이에 물감을 바르며 붓과 친해졌다면 이제는 물감을 섞어 새로운 색을 만들어볼까요?

단순히 물감을 섞는 거라고 생각할 수 있지만 그 과정을 통해 평소 자신이 추구하는 느낌을 찾을 수 있답니다. 저에게 수채화를 배우러 온 분들이 같은 초록색도 모두 다르게 만들어내는 것을 보면서 저마다 추구하는 성향이 다르다는 걸 알았습니다. 오늘은 자신이 만든 색을 살펴보는 시간을 가져보겠습니다.

이제부터 '샙 그린'을 이용한 색을 5가지 정도 만들어보겠습니다.

'샙 그린'으로 다양한 초록색 만들기

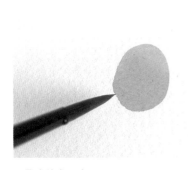 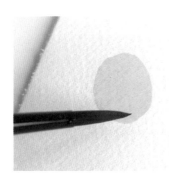 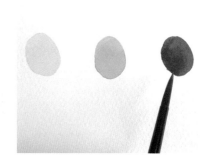

1 물의 양만 조절

1) 물감과 물의 양을 적당히 섞어 중앙의 중간색을 동그랗게 칠합니다.
2) ①의 색에 물을 더 섞어 동그랗게 칠합니다. ①보다 밝은색이 됩니다.
3) ②에 물감을 많이 섞어 동그랗게 칠합니다. 가장 어두운색이 됩니다.

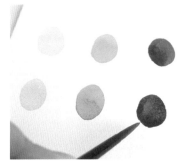

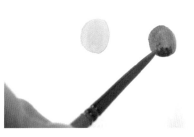

2 샙 그린 + 비리디언 휴 소량
샙 그린보다 청량한 여름의 초록색이 만들어집니다. 비리디언 휴의 양에 따라 초록색의 느낌이 달라지지요. 이 초록색을 가운데 놓고 좀 더 밝은색과 좀 더 어두운색을 만들어보세요.

3 샙 그린 + 울트라마린 딥 소량
톤 다운된 고급스러운 초록색이 만들어집니다. 이 초록색을 가운데 놓고 좀 더 밝은색과 좀 더 어두운색을 만들어보세요.

4 샙 그린 + 퍼머넌트 로즈 소량
톤 다운된 올리브그린의 초록색이 만들어집니다. 퍼머넌트 로즈는 초록의 보색이라 소량만 섞어도 색상이 확연하게 바뀌어 많이 섞으면 갈색이 되니 조금씩 섞어야 합니다. 이 색을 가운데 놓고 좀 더 밝은색과 좀 더 어두운색을 만들어보세요.

5 샙 그린 + 울트라마린 딥 + 비리디언 휴 소량
이 색으로 밝은색, 중간색, 어두운색을 만들어보세요. 청량한 색상이 나오는데, 각자 섞은 색상의 비율에 따라 느낌이 조금씩 다르게 표현됩니다.

tip. 3가지 이상의 색을 섞을 때 물감의 비율을 달리하면 각기 다른 느낌의 색이 나옵니다. 물감의 비율을 잘 유지하면서 물의 양만 조절하는 연습을 해보세요.

'샙 그린'을 기준으로 5가지 색상을 만든 다음 각각 물의 양을 조절해서 밝은색과 어두운색을 만들어보았습니다. 좀 더 따뜻한 어린잎을 표현하고 싶다면 옐로나 오렌지 계열을, 가을빛 또는 올리브 그린 느낌을 내고 싶다면 레드 계열을, 여름의 청량한 느낌을 내고 싶다면 세룰리안 블루Cerulean Blue를 조금씩 섞어보세요. 샙 그린이 아주 다양한 색으로 바뀝니다.

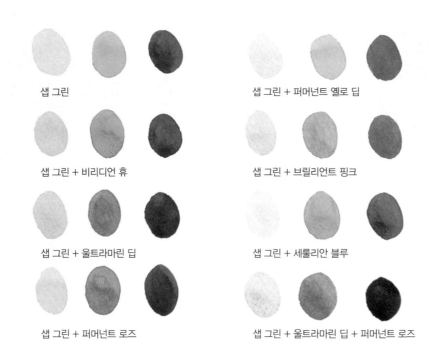

샙 그린
샙 그린 + 퍼머넌트 옐로 딥
샙 그린 + 비리디언 휴
샙 그린 + 브릴리언트 핑크
샙 그린 + 울트라마린 딥
샙 그린 + 세룰리안 블루
샙 그린 + 퍼머넌트 로즈
샙 그린 + 울트라마린 딥 + 퍼머넌트 로즈

물론 샙 그린과 같은 초록색 외에도 다양한 조색이 가능합니다. 레드 계열로 연습한다면 핑크 빛, 코럴 빛, 아주 짙은 와인 빛 등을 만들 수 있겠죠. 이렇게 조색과 농도 연습을 함께하는 것만으로도 수채화를 그리는 데 많은 도움이 됩니다.

앞서도 이야기했지만 여러 명이 조색한 색상들을 모아놓고 보면 각각 다른 느낌을 줍니다. 차가운 색상만 사용하는 사람도 있고 따뜻한 색상만 사용하는 사람도 있죠. 혼자서 그림을 그리고 있다면 한 번쯤은 가족이나 친구들과 함께 조색 연습을 하면서 서로 어떤 점이 다른지 관찰해보세요. 자신이 추구하는 색상의 톤을 파악했다면, 자신이 사용하지 않은 색상을 관찰하고 사용해보는 것도 좋은 경험이 됩니다.

오른쪽 사진들은 제 수업을 들으신 분들이 선 긋기, 물감의 농도 조절, 조색 등을 연습한 것입니다. 종이에 연습한 내용을 함께 적어두면 기억에 더 잘 남고, 조색 연습을 할 때도 어떤 색을 섞었는지 적어두면 그림 그릴 때 참고하기에 좋습니다.

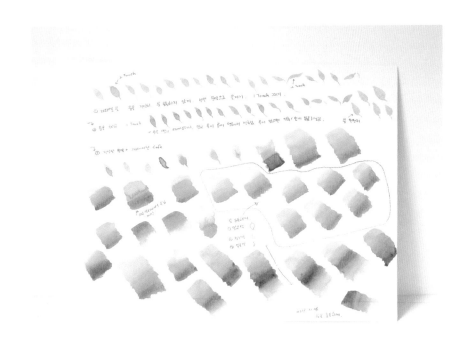

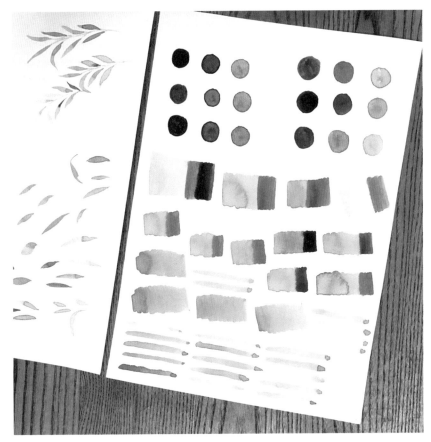

5일 차.
사르륵 물이 퍼지는 효과
번지기와 그러데이션

붓	바바라 80R-S 6호
종이	버킹포드
물감	신한 SWC(●브릴리언트 핑크Brilliant Pink ●버밀리온 휴Vermilion Hue ●울트라마린 딥Ultramarine Deep ●오페라Opera ●인디고Indigo ●반다이크 브라운Vandyke Brown ●세피아Sepia) 미젤로 골드미션(●브라이트 로즈Bright Rose)

수채화의 농도 조절과 조색 연습까지 잘 따라와 주셨습니다. 물과 조금 친해진 느낌이 드시나요? 수채화는 물을 잘 활용하면 풍부한 느낌을 낼 수 있는데, 오늘은 기초 기법 연습 마지막으로 물을 활용한 효과 중 번지기와 그러데이션 효과를 연습해보겠습니다.

물과 물감이 만나 사르륵 퍼지는 번지기와 그러데이션 효과는 연습해두면 나중에 식물과 꽃을 그릴 때도 유용합니다. 번지기는 자연스럽게 큰 면적을 만들 수도 있고 수채화의 물맛을 나타낼 수도 있어 다양한 표현력이 필요할 때 많은 도움이 될 거예요.

지금부터 연습을 해보겠습니다. 번지기는 물이 많이 필요한 효과 중 하나입니다. 겁내지 말고 물을 많이 써보시길 권합니다. **번지기 연습은 모두 번지기 효과를 낼 부분에 깨끗한 붓으로 물을 먼저 발라놓은 후 시작합니다.**

번지기 1

1 물감의 밀도가 높은 색을 만든 다음 물감을 종이 위에 살짝 올리는 느낌으로 붓을 댑니다.(저는 '브릴리언트 핑크'와 '브라이트 로즈', '버밀리온 휴'를 섞었습니다.)

2 붓에 물감을 잘 묻힌 다음 군데군데 똑똑 올립니다. 물감을 일부러 퍼뜨리지 말고 자연스럽게 퍼지도록 하세요.

번지기 2

종이에 원하는 물감을 칠한 다음 그 위에 더 진한 색의 물감을 칠합니다. 물감의 밀도를 더 높이면 됩니다. 물의 양이 많으면 번지기 효과가 덜하고 종이에 있는 물과 섞여 색이 연해집니다.

번지기 3

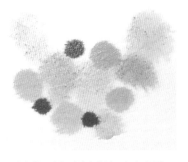

1 종이에 원하는 물감을 작은 면적으로 칠하고, 같거나 비슷한 크기의 면적을 서로 조금씩 겹치도록 칠합니다. 물감의 농도를 달리하면서 칠해봅니다.

2 이번에는 색을 다양하게 섞으면서 면적을 조금씩 겹치게 칠합니다.

번지기 4

물감의 농도를 높여 붓에 묻힌 다음 물을 바른 부분의 가장자리를 따라 가늘게 칠합니다. 가장자리는 진한 선이 생기고 안쪽으로 물감이 스며든 흔적이 남습니다. 꽃잎이나 풀잎 등을 그릴 때 활용할 수 있습니다.

지금까지 손 풀기로 몇 가지 번지기 효과를 연습해보았습니다. 번지기를 통해 자연스러운 그러데이션이 생기기도 했지요. 여기서 연습한 방법 외에도 다양한 방법으로 번지기 효과를 낼 수 있습니다. 자유롭게 시도해보세요.

번지기만으로 완성하는 그림

번지기를 잘 사용하면 다양한 느낌을 표현할 수 있습니다. 가로 방향의 붓 터치와 파란색 계통의 색상으로 넓고 시원한 느낌을 한번 표현해볼까요? 물을 많이 사용해서 종이가 울 수 있으니 그리기 전에 종이를 종이 테이프로 꼭 고정해주세요.

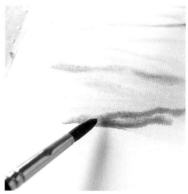

1 종이 상단부터 물을 시원하게 먼저 칠한 다음, '울트라마린 딥'으로 사진과 같이 사선을 그으며 칠합니다.

2 아래로 내려올수록 물감의 농도를 진하게 만들어 칠합니다.

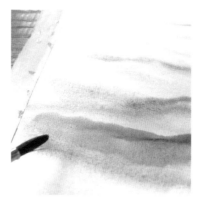

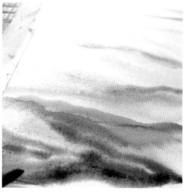

3 아래쪽은 '울트라마린 딥'에 '오페라'나 '인디고'를 섞어서 칠합니다.

4 제일 아랫부분은 '울트라마린 딥'에 '반다이크 브라운'이나 '세피아'를 섞고 물감의 농도를 아주 진하게 만들어 칠합니다.

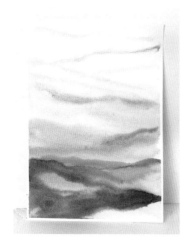

물을 많이 쓰고 물감도 과감하게 쓰면서 완성해보았습니다. 넓고 시원한 느낌이 드나요? 저의 그림은 예시일 뿐이니 각자 원하는 색상과 붓 터치로도 그려보길 바랍니다. 가로 방향뿐만 아니라 동그라미나 세모 등 간단한 모양을 잡고 번지기 효과를 사용해도 색다른 그림이 됩니다. 다음 예시들을 참고해 자유롭게 그려보세요.

1 봄의 따스한 느낌　　　　　　　　2 비 오는 날의 물빛 가득한 느낌

3 보색 대비를 활용한 넓고 편안한 느낌　　4 여름의 싱그러운 느낌

물감과 물이 섞이며 번지는 효과는 저도 무척 좋아합니다. 수채화의 묘미이기도 하고요. 굉장히 기초적인 부분이지만 이후 따로 연습할 시간은 많이 없을지도 모릅니다. 지금 연습하는 시간을 충분히 즐겨보세요. 2주 차에는 작은 그림부터 천천히 그리면서 붓의 방향에 대해서도 알아보는 시간을 가져보겠습니다.

2주 차.
작은 그림부터 시작합니다

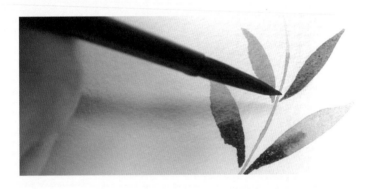

6일 차.
작은 식물을 그려봅니다
붓과 물에 익숙해지기

붓	**바바라 80R-S 6호**
종이	**머메이드**
물감	**신한 SWC(●샙 그린Sap Green ●비리디언 휴Viridian Hue ●울트라마린 딥Ultramarine Deep)**

지금까지 수채화의 기본적인 특징과 기법을 익혀보았습니다. 이제는 앞에서 연습한 내용을 바탕으로 스케치 없이 작은 그림부터 그려보겠습니다. 가는 선으로 줄기를 그리고 붓을 살짝 눌러가며 잎을 그리는 간단한 형태입니다. 처음에는 1가지 색으로 붓의 방향만 바꿔가며 그려보고, 그다음에는 물감의 농도를 조절하며 그려보고, 마지막에는 몇 가지 색을 섞으며 그려볼 거예요. 급하게 그리지 말고 하나씩 천천히 완성해보시기 바랍니다.

한 가지 색으로 작은 식물 그리기

1 '샙 그린'을 붓에 묻힌 다음. 붓의 앞쪽을 잡고 붓 끝을 살짝 세웁니다. 사진과 같이 붓 끝으로 가늘게 곡선을 그립니다.

2 잎사귀를 그립니다. 화살표 방향으로 붓을 두세 번 살짝 눌렀다 빼며 사진과 같이 긴 잎사귀 모양을 만듭니다.

3 반대쪽도 ②와 같은 방법으로 잎사귀를 그립니다.

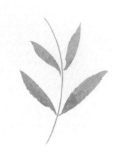

4 상단의 잎사귀도 같은 방법으로 그리는데, 아래 잎사귀보다는 조금 작게 그립니다.

5 줄기 끝쪽 잎사귀 3개를 그리고 마무리합니다.

물감의 농도 조절을 이용한
작은 식물 그리기

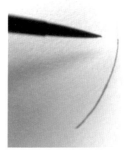 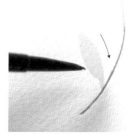

1 '샙 그린'을 붓에 묻힌 다음, 붓 끝으로 곡선을
 가늘게 3분의 2만 먼저 그립니다. 나머지는 붓
 을 깨끗이 씻고 휴지에 눌러 물기를 뺀 다음 앞
 서 그린 부분에 남아 있는 물감을 연결하며 연
 하게 그립니다.

2 '샙 그린'에 물을 많이 섞고, 붓을 화살표 방향
 으로 눌렀다 빼며 잎사귀를 연하게 그립니다.

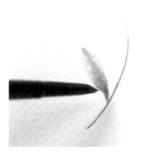 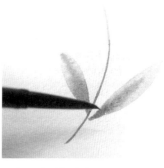

3 '샙 그린'을 진한 농도로 만든 다음, ②가 마르
 기 전에 잎사귀 안쪽에 넣어줍니다.

4 ②~③과 같은 방법으로 반대쪽 잎사귀도 그립
 니다.

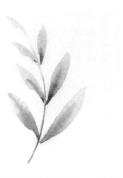

5 나머지 잎사귀 5개도 같은 방법으로 그리는데,
 상단으로 갈수록 잎사귀를 작게 그립니다.
 tip. 작은 면적을 연하게 칠하고 싶은데 자꾸 진
 해진다면 3일 차 "면적에 따라 달라진 농도 조절하
 기"(29쪽)를 참고해보세요. 색을 칠할 때 붓에 물이
 너무 많지 않도록 하고, 진하게 칠해진 곳은 붓을
 깨끗이 씻고 휴지에 눌러 물기를 뺀 다음 그림에 남
 아 있는 물을 빨아들이면 색이 연해집니다.

물감의 농도와 조색을 통한
작은 식물 그리기

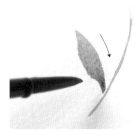

1 '샙 그린'을 붓에 묻힌 다음, 붓 끝으로 곡선을 가늘게 3분의 2만 먼저 그립니다. 나머지는 붓을 깨끗이 씻고 휴지에 눌러 물기를 뺀 다음 앞서 그린 부분에 남아 있는 물감을 연결하며 연하게 그립니다.

2 '샙 그린'에 '비리디언 휴'와 '울트라마린 딥'을 조금씩 섞고 물감의 농도를 연하게 만든 다음, 화살표 방향으로 붓을 움직이며 잎사귀를 그립니다.

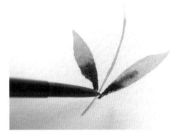

3 '샙 그린'에 '비리디언 휴'와 '울트라마린 딥'을 조금씩 섞고 물감의 농도를 진하게 만든 다음, ②가 마르기 전에 잎사귀 안쪽에 넣어줍니다.

4 ②~③과 같은 방법으로 반대쪽 잎사귀도 그립니다.

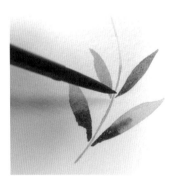

5 상단 잎사귀 2개는 '샙 그린'에 '울트라마린 딥'을 소량을 섞은 색으로 안쪽에서 바깥쪽으로 붓을 움직이며 그립니다.

6 '샙 그린'에 '비리디언 휴'와 '울트라마린 딥'을 조금씩 섞고 물감의 농도를 아주 연하게 만든 다음 줄기 끝쪽 잎사귀 3개를 그립니다.

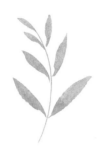 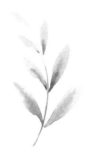 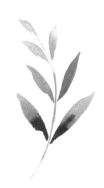

같은 형태의 작은 식물을 3가지 방법으로 그려보았습니다. 나란히 놓고 세 그림의 느낌이 어떻게 다른지 비교해보세요. 한 번 그리고 끝내는 것보다는 여러 번 그리면서 각각의 기법에 익숙해지는 것이 좋습니다. 그래야 이후에 물감의 농도나 조색 방법을 자연스럽게 활용해 풍부하게 표현할 수 있습니다.

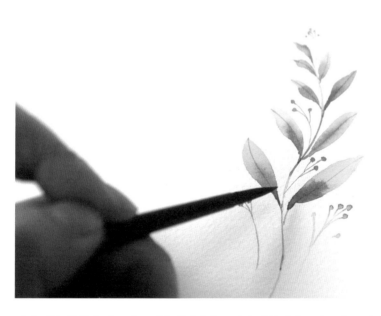

작은 식물 그리기:
응용

앞의 식물 형태에 어느 정도 익숙해졌다면 조금씩 변형해서 그려보세요. 위의 그림은 색감을 좀 더 따스하게 만들고 싶어서 '샙 그린'에 '퍼머넌트 옐로 라이트'를 조금 섞고 물감의 농도를 조절하며 그린 것입니다. 잎사귀 사이사이에 점을 찍으며 작은 열매를 그리고, 잎사귀에는 가는 선으로 잎맥도 그려 좀 더 풍성하게 표현해보았습니다. 각자 잎사귀를 더 많게 또는 더 크게 그려보기도 하고, 줄기의 형태를 다르게 그려보기도 하고, 원하는 색감도 만들어보면서 자유롭고 다양하게 그려보세요.

7일 차.
자국을 남기지 않으려면
붓 자국 남지 않게 칠하기

붓 바바라 80R-S 6호, 화홍 345 5호
종이 아띠스띠꼬 중목
물감 신한 SWC(●후커스 그린Hooker's Green ●퍼머넌트 로즈Permanent Rose ●퍼머넌트 옐로 딥Permanent Yellow Deep)

수채화를 그릴 때 종이에 물이 충분히 있으면 번지는 효과가 생기고 물이 적으면 붓 자국이 남습니다. 의도에 따라 2가지 효과 모두 사용할 수 있지만 그림을 그리기 시작할 때부터 붓 자국이 남으면 그리는 과정에서 자국이 여러 개 겹치면서 마무리가 어려워집니다. 수정도 힘들지요. 따라서 붓 자국 없이 그리다가 마무리할 때 필요한 부분에 붓 자국을 남기는 것이 좋습니다. 오늘은 5일 차에 배운 번지기 기법을 떠올리며 연습해보세요. 지금부터 붓 자국 없이 수채화 고유의 깨끗한 느낌을 살리며 그리는 방법을 알아보겠습니다.

붓 자국이 남지 않게 칠하는 방법은 크게 3가지입니다.

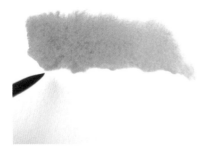 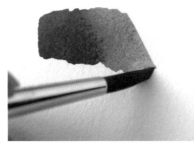 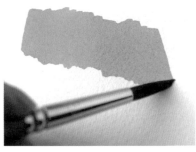

1 물을 먼저 바르는 방법
종이에 물을 먼저 바른 다음 물감을 넣습니다. 마르고 나면 색이 연해집니다.

2 물감을 먼저 칠하고 물로 펼치는 방법
종이에 물감을 먼저 칠한 다음 깨끗한 물을 적신 붓으로 종이 위의 물감을 살살 펼치며 나머지 부분을 칠합니다. 발색이 잘되지만 얼룩이 생길 수 있어 주의해야 합니다.

3 겹쳐가며 칠하는 방법
종이 위에 칠한 물감이 마르기 전에 조금씩 겹쳐 칠합니다. 1가지 색상으로 넓은 면을 칠할 때 좋은 방법입니다.

이제 그림을 그릴 때 3가지 기법이 어떻게 활용되는지 직접 그림을 그려보며 알아보겠습니다. 붓 자국 없이 싱그러운 느낌이 가득한 유칼립투스를 그려볼게요. 이번 그림은 159쪽에 있는 유칼립투스 스케치를 따라 그린 다음 칠해보세요. 스케치는 연필로 아주 연하게 그리세요.

그리기 전에 연습하기

1 잎사귀처럼 넓은 면적은 물을 먼저 발라놓고 시작합니다.

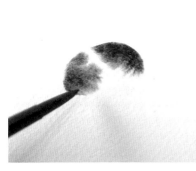 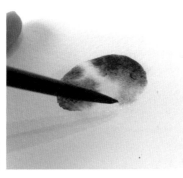 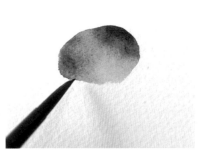

1 종이에 미리 물을 바른 다음 물감을 넣어주는 느낌으로 살살 칠합니다.

2 진하게 칠하고 싶은 부분에 색이 어느 정도 들어갔으면, 붓을 깨끗한 물에 씻고 휴지에 눌러 물기를 뺀 다음 물과 물감의 경계 부분을 살살 풀어줍니다.

3 경계 부분이 자연스럽게 그러데이션이 생기며 번지면 사진과 같이 붓 자국이 남지 않습니다. 물감이 마르면 색이 연해지므로, 물감의 농도를 과감히 높게 만들어서 연습해보세요.

2 줄기처럼 좁은 면적은 물감을 먼저 칠합니다.

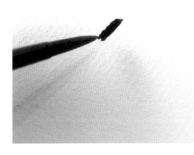 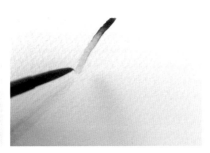

1 그리고 싶은 면적의 윗부분에 사진과 같이 물감을 조금 칠합니다.

2 붓을 깨끗한 물에 씻고 휴지에 눌러 물기를 적당히 뺀 다음 ①에서 칠한 물감을 아래로 살살 펴가며 칠합니다.

3 경계 부분이 자연스럽게 그러데이션이 생기며 번지면 사진과 같이 붓 자국이 남지 않습니다.

붓 자국 없이 유칼립투스 그리기

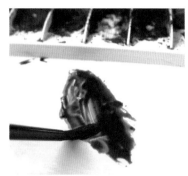

1 '후커스 그린'에 '퍼머넌트 로즈'를 조금 섞어 물감의 농도를 아주 높게 만듭니다.

2 사진과 같이 잎사귀 하나에 물을 먼저 바릅니다.

3 ①에서 만든 물감을 잎사귀 가장자리에 넣어줍니다.

tip. 물을 발라놓은 곳에 물을 너무 많이 섞은 물감을 칠하면 종이에 물이 흥건해지기만 할 뿐 색이 잘 칠해지지 않습니다. 물감의 농도를 높여서 확실하게 색이 번지게 해야 합니다.

4 종이에 남아 있는 물과 물감이 자연스럽게 연결되도록 경계 부분을 깨끗한 붓으로 살살 펴가며 칠합니다.

5 아래에 있는 다른 잎사귀는 전체에 색을 한 번 칠하고, 물감의 농도를 높인 색을 덧칠해 그러데이션 효과를 줍니다.

6 다른 잎사귀들도 그러데이션 효과를 주면서 칠합니다.

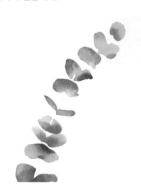 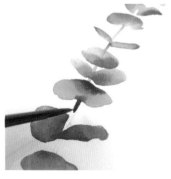 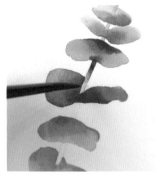

7 꼭대기에 있는 잎사귀는 '퍼머넌트 옐로 딥'을 조금 섞어 살짝 변화를 주며 칠해도 좋습니다.

8 잎사귀 사이 줄기의 윗부분은 물감의 농도를 높여서 진하게 칠합니다.

9 붓을 물에 씻고 휴지에 눌러 물기를 뺀 다음 ⑧의 끝부분 물감을 아래로 살살 펴가며 칠합니다. 나머지 줄기도 그러데이션 효과를 주며 모두 칠하고 마무리합니다.

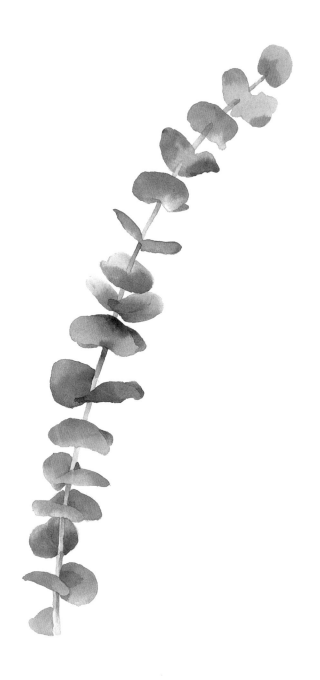

유칼립투스를 그리며 붓 자국 없이 그리는 연습을 해보았습니다. 잘 그려보셨나요? 연습을 많이 하다 보면 앞서 소개한 3가지 기법 외에도 자신만의 방법이 생길 수 있습니다. 연습할 때 겁내지 말고 물감을 꼭 과감하게 써보세요. 물을 너무 많이 섞으면 색이 잘 표현되지 않습니다. 물감을 많이 쓰면서 물감의 농도에 대한 감을 익혀야 이후에도 원하는 색감을 표현할 수 있습니다. 오늘 연습한 내용도 잘 기억해주세요.

8일 차.
작은 꽃을 그려봅니다
붓과 물에 익숙해지기

붓 바바라 80R-S 6호, 화홍 345 5호
종이 머메이드 또는 아띠스띠꼬 중목
물감 신한 SWC(●브릴리언트 핑크Brilliant Pink ●퍼머넌트 로즈Permanent Rose ●퍼머넌트 옐로 딥Permanent Yellow Deep
●버밀리온 휴Vermilion Hue ●반다이크 브라운Vandyke Brown ●샙 그린Sap Green)

오늘은 스케치 없이 꽃을 그려보겠습니다. 작은 꽃부터 진달래, 국화, 튤립까지 다양한 꽃의 모양을 소개하고 싶어서 다른 날 보다 연습하는 양이 조금 많습니다. 종류는 많지만 모두 간단한 그림들이니 부담 없이 즐겁게 그려보면 좋겠습니다. 기본 화형으로 모양을 잡고 여러 기법을 사용해서 세밀한 묘사도 조금 넣어볼 텐데, 잘 연습해두면 비슷한 화형의 다른 꽃도 쉽게 그릴 수 있을 것입니다. 처음에는 간단하게 아주 작은 꽃으로 시작해보겠습니다.

작은 꽃 그리기

1 농도를 아주 연하게 만든 '브릴리언트 핑크'를 붓에 묻힌 다음, 작은 하트 모양으로 칠합니다. 그리고 같은 색을 조금 진한 농도로 만들어 아래쪽에 덧칠합니다.

2 ①과 같은 방법으로 작은 꽃을 몇 송이 더 그립니다.

3 '샙 그린'으로 붓 끝을 세워 줄기를 가늘게 그립니다.

4 ①에서는 붓의 바깥쪽을 사용했다면 이번에는 붓을 안쪽으로 둥글리며 동그란 모양의 꽃을 칠합니다.

48

5 '샙 그린'으로 가는 줄기를 그리고, 붓을 살짝 눌러 작은 잎사귀도 그립니다.

6 다시 '브릴리언트 핑크'를 붓에 묻힌 다음, 붓을 직각으로 세워 점을 찍으며 꽃을 그립니다.

7 '샙 그린'으로 가는 줄기와 잎사귀도 그립니다. 3가지 형태의 작은 꽃이 완성되었습니다.

진달래 그리기

1 꽃잎 5개를 그릴 위치와 크기를 연필로 아주 연하게 잡아줍니다. 농도를 너무 진하지 않게 만든 '브릴리언트 핑크'를 붓에 묻힌 다음 꽃잎 하나를 그립니다.

tip. 바깥쪽에서부터 안쪽으로 채우듯 그립니다.

2 ①의 양옆에 같은 방법으로 꽃잎을 그립니다. 종이를 움직여가며 편한 방향으로 그려도 됩니다.

3 같은 방법으로 아래쪽에 꽃잎 2개를 더 그립니다. 꽃잎 모양은 5개가 너무 똑같지 않도록 자연스럽게 그려주세요.

4 꽃 중앙에는 농도를 아주 연하게 만든 '브릴리언트 핑크'를 칠합니다.

 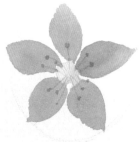 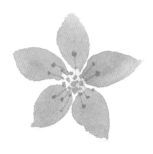

5 농도를 아주 진하게 만든 '퍼머넌트 옐로 딥'으로 사진과 같은 위치에 점을 찍어 수술을 표현합니다.

6 붓을 물에 씻고 휴지에 눌러 물기를 뺀 뒤 붓 끝으로 ⑤의 점에서 중앙으로 가는 선을 연결합니다.

7 꽃 중앙에는 '퍼머넌트 옐로 딥'으로 점을 찍어 수술을 몇 개 더 그립니다. '브릴리언트 핑크'에 '퍼머넌트 로즈'를 소량 섞고 꽃잎에 자연스럽게 선을 하나씩 그려 꽃잎의 결을 표현해도 좋습니다.

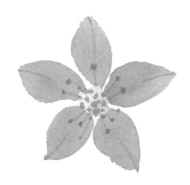

앞에서 그린 진달래를 그러데이션 기법을 더하고
조색을 다르게 해서 그려보았습니다.
참고해서 각자 다양한 느낌의 진달래를 그려보세요.

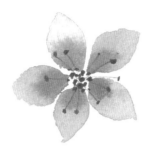
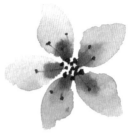

1 '브릴리언트 핑크'에 '퍼머넌트 로 2 꽃의 안쪽에 농도를 진하게 만든
 즈'를 섞은 다음 그러데이션 기법 '반다이크 브라운'을 칠하며 그러
 사용. 데이션 기법 사용.

국화 그리기

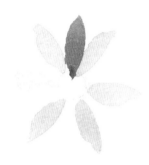
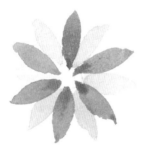
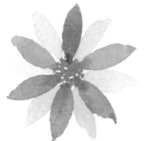
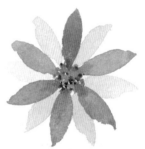

1 꽃을 그릴 위치와 크기를 연필로 2 진한색 꽃잎을 사진과 같이 마저 그 3 농도를 아주 진하게 만든 '퍼머넌 4 '반다이크 브라운'을 아주 진한 농
 아주 연하게 잡아줍니다. '브릴리 립니다. 꽃잎 크기나 색의 균형을 트 옐로 딥'으로 사진과 같은 위치 도로 만들어 ③의 사이사이에 점
 언트 핑크'와 '버밀리온 휴'를 섞 맞춰가며 안정감 있게 그립니다. 에 점을 찍어 수술을 표현합니다. 을 찍어 진한 수술을 표현합니다.
 고 물감의 농도를 연하게 만든 다 '브릴리언트 핑크'에 '버밀리온 휴'
 음 사진과 같이 연한색 꽃잎을 6 를 소량 섞어서 꽃잎에 자연스럽
 장 그립니다. 그리고 같은 색을 진 게 선을 하나씩 그려 꽃잎의 결을
 하게 만들어 그려놓은 꽃잎 사이 표현해주어도 좋습니다.
 에 진한색 꽃잎을 그립니다.

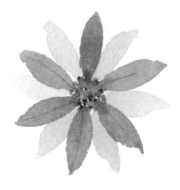

튤립 그리기

1 튤립 모양을 떠올리며 위는 좁고 아래는 넓어지는 형태로 물을 먼저 바릅니다. '브릴리언트 핑크'에 '버밀리온 휴'를 섞어 위에서부터 물감을 넣으며 자연스럽게 번지도록 합니다.
tip. 취향에 따라 '오페라' 또는 '퍼머넌트 로즈'를 섞어보아도 좋습니다.

2 사진과 같이 꽃의 위아래에 진한 농도의 물감을 넣으며 자연스런 그러데이션을 만듭니다.

3 ②가 마르면 오른쪽에 뒷부분 꽃잎이 0.5cm 정도 보이도록 그립니다. 앞에서 그린 꽃잎과 같이 위아래로 자연스럽게 그러데이션을 만들어주세요.

4 ③의 양옆에 같은 방법으로 튤립 2개를 더 그립니다.

5 '샙 그린'으로 적당한 두께의 줄기를 그립니다. 위에서 아래로 가면서 살짝 연해지도록 물감 농도를 조절해보세요.

6 튤립은 잎사귀의 면적이 큽니다. 붓의 넓은 면을 사용해서 시원시원하게 잎사귀를 그립니다. 붓 끝으로 꽃과 잎사귀에 자연스럽게 디테일을 넣어주어도 좋습니다.

앞에서 그린 튤립을 여러 송이 예쁘게 배치해서 그리면 화사한 튤립 다발이 완성됩니다.

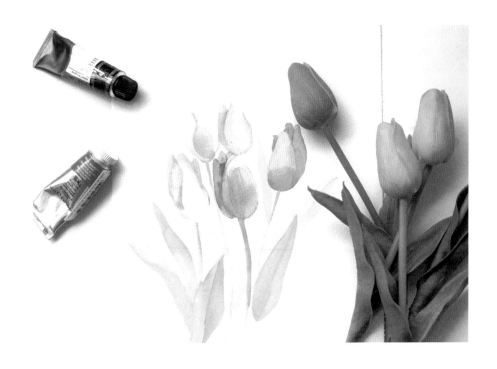

4주 차에서도 라벤더를 그려보겠지만 오늘 '작은 꽃 그리기'에서 연습한 방법을 응용하면 간단하게 라벤더를 그려볼 수 있습니다. 그 외에도 스케치 없이 종이 가득 꽃을 그리며 자신만의 화사한 꽃밭을 만들어보세요.

즐겁게 그려보셨나요? 지금까지 그린 꽃 그림을 응용해서 꽃 리스도 그려보세요. 컵을 이용해서 종이 중심에 동그라미를 그린 뒤 주변에 다양한 꽃을 그립니다. 동그라미 주변은 좀 더 크고 채도가 높은 꽃으로, 동그라미에서 먼 부분은 작고 연하게 그리면서 입체적이고 풍성하게 꽃을 가득 채워보세요.

9일 차.
돌돌돌 간단하게 그리는 장미
스케치 없이 그리기

붓	바바라 80R-S 6호, 화홍 345 5호
종이	머메이드
물감	신한 SWC(⬤브릴리언트 핑크Brilliant Pink ⬤퍼머넌트 로즈Permanent Rose ⬤샙 그린Sap Green ⬤버밀리온 휴Vermilion Hue)

오늘은 사랑스러운 분홍빛 장미를 그려보겠습니다. 물감의 농도 조절만 잘한다면 스케치 없이 간단하게 장미를 그릴 수 있습니다. 꽃을 그릴 때는 색을 맑게 사용하는 것이 중요합니다. 팔레트에 이전에 조색해둔 물감이 남아 있다면 깨끗하게 씻어내고 물통에 있는 물도 깨끗한 물로 바꿔서 그리기 시작합니다. 작은 메시지 카드를 만들 때 활용해도 예쁜 그림입니다. 즐겁게 연습해보세요.

장미 기본 모양 그리기

1 장미의 중심은 물감 농도를 진하게, 바깥쪽은 물감 농도를 연하게 그릴 것입니다.

2 '브릴리언트 핑크'에 '퍼머넌트 로즈'를 조금 섞어 물감의 농도를 진하게 만듭니다. 그리고 붓 끝을 사용해서 장미 중심을 사진과 같은 모양으로 그립니다. 1cm 정도 크기면 됩니다.

3 붓을 물에 씻고 ②의 주변을 둘러가며 작은 꽃잎을 2~3개 정도 그립니다.

4 붓을 물에 씻은 뒤 ③에서 그린 꽃잎 주변을 자연스럽게 연결하며 한두 겹 더 둘러 그립니다. 이때 중심 쪽 물감 농도가 진하기 때문에 물과 만나며 번지는 효과가 나타납니다.

 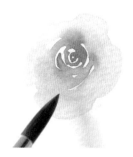 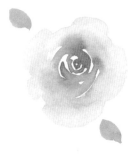

5 종이에 남아 있는 물감을 자연스럽게 연결해가며 한 겹 더 둘러 그립니다.

6 가장 바깥쪽 꽃잎은 가장 연한 농도로 넓고 둥글게 꽃의 모양을 표현하며 그립니다.

7 꽃의 양옆에 '샙 그린'으로 작은 잎사귀를 그리고 마무리합니다.

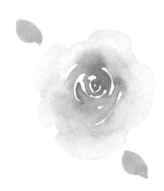

장미 꽃다발 그리기

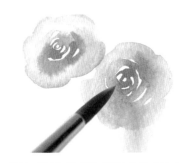

1 앞서 그린 장미와 같은 방법으로 장미 두 송이를 그립니다.

2 ①의 아래쪽에 한 송이를 더 그리고, 위쪽에는 '브릴리언트 핑크'에 '버밀리온 휴'를 섞어 주황빛의 장미를 그립니다.

3 장미 4송이가 완성되었다면 주변에 작은 장미의 옆면을 한두 송이씩 그립니다. 옆면을 그릴 때는 중심을 타원 모양으로 그리고 아래쪽으로 붓을 눌러 꽃잎을 그립니다.

4 또 다른 편에는 작은 봉오리를 그립니다. '브릴리언트 핑크'로 점을 찍듯 꽃잎을 그리고 아랫부분은 '샙 그린'으로 자연스럽게 번지게 하며 꽃받침을 그립니다.

5 꽃 사이사이에 '샙 그린'으로 줄기와 잎사귀를 그립니다. 전체적으로 균형이 맞도록 멀리서 한 번씩 보면서 채웁니다.

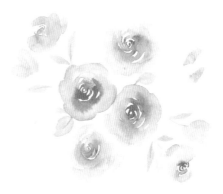

장미 한 송이 그리기

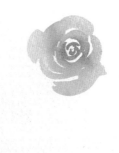

1 이번에는 조금 디테일을 더해보겠습니다. 붓 끝을 세워 장미 중심 부분을 그리는데, 앞서 그렸던 것보다 한 겹 정도 더 그립니다.

2 ①의 주변을 둘러가며 붓 끝으로 꽃잎을 2~3개 더 그립니다.

3 붓을 씻은 뒤 ②의 주변을 살짝 겹치며 연하게 꽃잎을 그려 동그란 꽃 모양을 만듭니다.

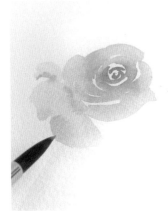

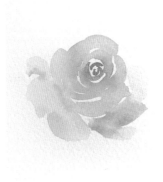

4 붓을 바깥쪽에서 안쪽으로 눌러가며 펼쳐진 꽃잎을 그립니다. 물감이 마르기 전에 꽃잎 끝부분에 물감을 조금씩 넣어주며 그러데이션을 만듭니다.

5 ④의 반대쪽도 펼쳐진 꽃잎을 그립니다.

6 뒤쪽의 꽃잎은 물을 더 섞어서 연하게 그립니다.

7 '샙 그린'으로 줄기를 그리는데, 물감의
농도를 진하게 해서 먼저 2~3cm 그린
다음 물에 씻은 붓으로 연하게 연결합
니다. 물감의 농도에 강약을 주며 줄기
끝까지 그립니다.

8 ⑦의 왼쪽에 '브릴리언트 핑크'로 작은
삼각형 모양의 봉오리를 그리고, 아래에
'샙 그린'을 겹치듯 칠하며 꽃받침을 그
립니다.

9 ⑧의 주변 잎사귀와 줄기 등을 '샙 그린'
으로 붓 끝을 세워 그립니다.

10 꽃의 오른쪽에도 ⑧~⑨와 같은 방법으
로 꽃봉오리를 그립니다. 중심 꽃에도
잎사귀를 그리고 마무리합니다.

장미를 스케치 없이 3가지 방법으로 그려보았습니다. 간단하다고 했지만 혼자 그리다 보면 어렵게 느껴질 수도 있습니다. 수업 시간에 손이 풀릴 때까지 장미의 기본 모양만 종이 한 장을 가득 채워보기도 하는데, 누구나 처음 그린 장미와 마지막 장미의 모양이 확연히 차이가 나는 것을 볼 수 있답니다. 처음엔 조금 어렵더라도 꾸준히 연습하다 보면 어느 순간 분명 예쁜 장미가 나타날 거예요.

오늘 그린 그림이 익숙해지면 구성과 색상을 조금씩 다르게 하며 다양
한 장미를 그릴 수 있습니다. 잎사귀에 잎맥을 그려 넣거나 해서 디테
일을 더할 수도 있지요. 위의 그림들을 참고해서 자신의 마음에 드는
작품을 완성해보세요.

10일 차.
쓱쓱 간단하게 그리는 리스
스케치 없이 그리기

붓	바바라 80R-S 6호, 화홍 345 5호
종이	아띠스띠꼬 중목
물감	신한 SWC(●샙 그린Sap Green ●퍼머넌트 로즈Permanent Rose ●후커스 그린Hooker's Greeen ●비리디언 휴Viridian Hue ●브릴리언트 핑크Brilliant Pink)

여러 그림을 통해 물감의 농도 조절과 조색하는 방법을 연습하고, 붓의 방향과 면적을 이용해서 꽃을 그려보기도 했습니다. 오늘은 지금까지 배운 내용을 다시 한번 점검해보듯 다양한 기법을 활용해 식물 리스를 그려보겠습니다. 물감의 농도에 강약을 주며 풍성하고 싱그러운 느낌을 표현해보세요. 스케치 없이 그리므로 형태에 크게 얽매이지 말고 편안한 마음으로 그리면 됩니다.

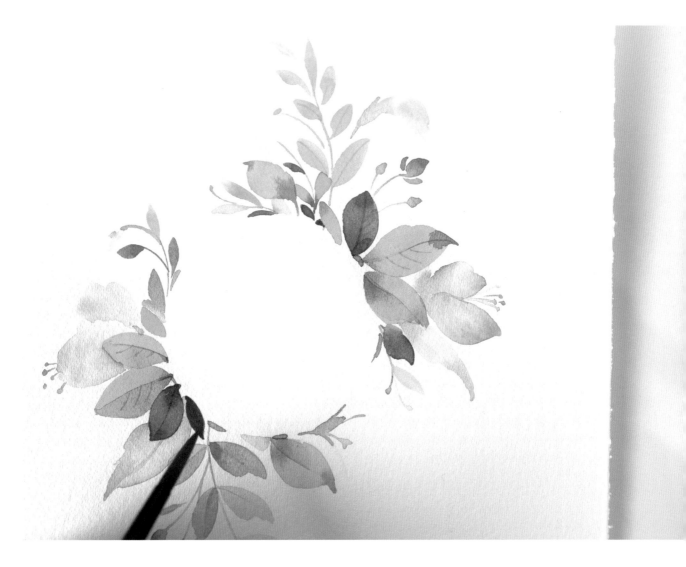

식물 리스 그리기

1 동그란 컵을 이용해 종이에 연필로 연하게 동 그라미를 그립니다.

2 '샙 그린'을 진한 농도로 만들어 첫 번째 잎사귀 를 그리고, 위아래로 '퍼머넌트 로즈'를 조금씩 넣어 번지게 합니다. 나머지 잎사귀는 농도를 조금 연하게 해서 크기를 조금씩 다르게 그립 니다.

3 '샙 그린'에 '후커스 그린'을 섞어 ②의 반대 방 향에 크기가 서로 다른 잎사귀들을 그립니다. 물감이 마르기 전에 같은 색을 진한 농도로 만 들어 잎사귀 위아래에 조금씩 넣어줍니다.

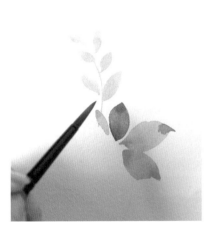

4 '후커스 그린'에 물을 많이 섞은 연한 색으로 ② 의 옆에 식물 한 줄기를 그립니다. 곡선으로 그 리면 좀 더 부드러운 느낌을 줄 수 있습니다.

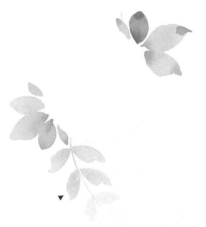

5 ③의 옆에도 ④와 같은 방법으로 식물 한 줄기 를 그립니다.

6 사진과 같은 위치에 '샙 그린'으로 잎사귀를 그 리고 잎사귀 위아래에 '퍼머넌트 로즈'를 자연 스럽게 넣습니다.

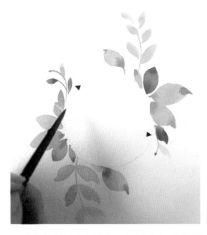
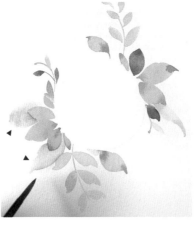
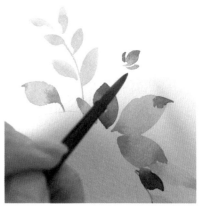

7 사진과 같은 위치에 '샙 그린'과 '비리디언 휴'를 섞어 작은 식물 한 줄기씩 그립니다. 잎사귀마다 물감의 농도가 조금씩 다르게 그리는 것이 좋습니다.

8 사진과 같은 위치에 '브릴리언트 핑크'에 '샙 그린'을 아주 조금 섞고 연한 농도로 만들어 넓은 잎사귀를 그립니다.
tip. '샙 그린'은 '브릴리언트 핑크'를 톤 다운시키는 역할을 합니다. 아주 조금 섞는 것이 좋습니다.

9 8일 차 장미에서 장미 봉오리를 그린 것과 같은 방법으로 '브릴리언트 핑크'와 '샙 그린'으로 작은 봉오리를 그립니다.

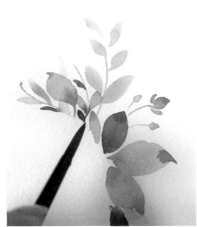
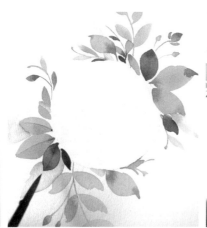
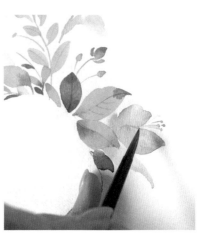

10 그림을 전체적으로 살펴보고 비어 있는 부분에 물감의 농도가 조금씩 다르게 식물을 그려 넣습니다.

11 앞서 그려놓은 잎사귀에 붓 끝으로 잎맥을 섬세하게 그립니다.

12 ⑧의 맞은편에 '브릴리언트 핑크'로 꽃잎과 수술 등을 섬세하게 그려 넣어 좀 더 풍성한 느낌을 줍니다.

13 그림을 조금 멀리 두고 전체적으로 살펴봅니
다. 부족한 부분에는 식물을 더 그려 넣거나
세밀한 표현을 더합니다.

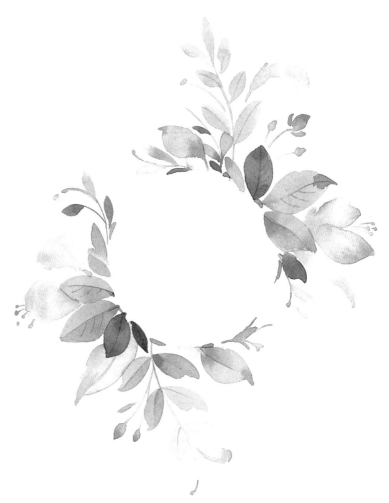

잎사귀 하나로 시작한 그림이 어느새 풍성한 리스로 완성되었습니다. 스케치 없이
편하게 시작하기에 좋은 그림이었어요. 오늘은 싱그러운 초록 리스를 그렸지만 다
음번에는 조색을 다르게 해서 가을 느낌이 나는 리스를 그리거나 꽃을 더 그려서 화
려하게 그려보아도 좋겠습니다. 이렇게 완성한 리스 그림은 종이 테이프나 자석으
로 집 안에 가볍게 붙여놓아도 예쁘답니다.

아직 어려운 점이 있어요
자주 받는 질문들

물 조절이 어렵습니다.
물을 조금만 많이 써도 종이에 물이 흥건해지고,
적게 쓰면 너무 빨리 말라버려요.

물의 양은 팔레트에서 물과 물감을 섞을 때 체크하는 것이 좋습니다. 팔레트에서 물이 너무 많지는 않은지, 반대로 물이 말라 있거나 물감을 섞은 면적이 너무 작지는 않은지를 살펴보세요. 물 양이 너무 많다면 붓을 휴지에 눌러 물을 빼주고, 물 양이 너무 적다면 붓을 조금 더 큰 걸로 사용해보길 권합니다. 큰 붓이 어렵다면 물을 과감하게 사용하는 연습을 자주 해보세요. 또한 그리는 면적에 따라 필요한 물 양이 다르니 3일 차 내용을 자주 연습해보길 바랍니다.

종이가 울거나 빨리 벗겨집니다.

종이가 우는 건 물을 사용하는 그림에서는 아주 자연스러운 현상입니다. 종이를 종이 테이프로 고정하고 그림을 그리면 그러한 현상을 어느 정도 방지할 수 있습니다. 그리고 종이의 종류에 따라 우는 현상이 더 심한 것도 있습니다. 다른 종이로 바꿔서 그려보는 것도 방법입니다. 종이가 벗겨지는 건 종이가 많이 손상된 것입니다. 종이는 물이 닿는 순간부터 마모가 일어납니다. 물감을 칠한 부분에 계속 붓질을 하면 더 빠르게 마모되니 덧칠을 하고 싶을 때는 반드시 마른 다음에 해주세요.

**맑은 그림을 그리고 싶은데
자꾸 지저분해지고 탁해집니다.**

지저분해지고 탁해지는 것은 그만큼 종이에 손을 많이 대고 붓질을 많이 했기 때문입니다. 탁해질 정도로 많은 표현을 시도한 것이므로 잘 보완하면 그림이 많이 늘 수 있습니다. 지금까지 붓질을 여러 번 해서 원하는 색을 만들었다면 이제는 원하는 색을 한 번에 만드는 연습을 해보세요. 또 종이에 물이 마르면서 생기는 얼룩 때문에 지저분한 느낌이 들 수 있습니다. 붓 끝을 천천히 떼서 붓 자국을 최소화하거나 물을 먼저 칠한 다음 물감을 넣는 방법 등 여러 가지 시도를 하면서 그림을 조금씩 맑게 바꿔보세요.

섬세한 표현이 어렵습니다.
가는 선을 그리는 게 힘들어요.

붓의 앞쪽을 잡고 90도로 세워서 그리면 아주 가는 선을 그릴 수 있습니다. 그렇게 해도 잘 그려지지 않는다면 붓에 물이 너무 많지는 않은지 살펴보세요. 작은 면적을 그릴 때는 붓에 남아 있는 물이 적어야겠지요. 3일 차 내용을 다시 한번 봐주세요. 기본 붓으로는 어떻게 해도 어렵다면 2호 세필 붓을 사용해보길 권합니다. 또는 붓을 너무 오래 사용해서 마모된 것일 수도 있으니 붓끝을 살펴보는 것도 좋습니다.

꼭 좋은 도구를 사용해야 할까요?

사실 가격이 비싼 도구가 좋은 도구이기는 하지만, 중요한 건 자신에게 잘 맞는 도구인가 하는 점입니다. 처음부터 비싼 도구를 다 갖추는 것보다는 그림을 많이 그리면서 하나의 도구에 익숙해지고 다른 도구를 하나씩 경험해보면 자신의 성향에 맞는 것을 찾을 수 있습니다.

그림의 형태가 잘 드러나지 않습니다.
아무리 그려도 완성된 느낌이 안 나요.

그림을 마무리할 때 스케치 주변에 붓 터치를 잘게 해서 밀도를 올리며 깨끗하게 채색을 합니다. 이 방법이 아직 어렵다면 붓으로만 계속 연습하기보다는 연필이나 색연필과 같은 건식 재료로 스케치 주변을 살짝 칠해보세요. 그렇게 해서 어느 정도 그려야 완성도가 생기는지 파악하고 다시 붓으로 마무리해보길 바랍니다.

풍부한 색감을 내고 싶은데
자꾸 1가지 색감만 나옵니다.

그림을 그릴 때 가능하면 1가지 색상보다는 조색을 해서 쓰기를 권합니다. 아주 조금씩이라도 색을 섞어서 쓰다 보면 자신이 쓰는 물의 양과 힘 등으로 미세하게 색감이 다르게 나타납니다. 단, 본래의 색은 지키며 조색을 해야 합니다. 또 너무 많은 물감으로 조색을 하면 색감이 탁해질 수 있습니다. 식물을 그릴 때 그저 초록색만 사용하는 것이 아니라 노란색이나 붉은색을 섞어 따뜻한 느낌을 내거나 푸른색을 섞어 차가운 느낌을 내보세요. 조색 연습을 많이 하다 보면 자신이 선호하는 색상이 은연중에 나타납니다. 그럴 때는 안 써본 색상을 의식적으로 써보면 좀 더 다양하고 풍성한 색감을 낼 수 있습니다.

3주 차.
초록 식물을 그려봅니다

시작하기 전에 꼭 체크해주세요!

1 스케치를 준비합니다.
2 완성 사진을 참고하면서 어떤 색을 사용할지 색을 미리 섞어보며 색감을 잡아놓습니다.
 색은 사람에 따라 다르게 만들어집니다. 예시 그림과 똑같지 않아도 괜찮습니다.
3 과정 사진과 설명을 한번 훑어보며 필요한 기법을 간단하게 연습지에 그려봅니다.
4 수채화는 수정이 어려우므로 마지막 단계까지 어떻게 그릴지 예상한 다음 채색을 시작하는 게 좋습니다.
5 물감의 농도 단계는 23쪽을 참고하세요.

11일 차.
봄의 싱그러움을 담은 레몬 잎
Lemon Leaf

레몬 잎 그리기

붓	바바라 80R-S 6호, 화홍 345 5호
종이	아띠스띠꼬 중목
물감	신한 SWC(●샙 그린Sap Green ●퍼머넌트 그린 1Permanent Green No.1 ●퍼머넌트 옐로 라이트Permanent Yellow Light ●후커스 그린Hooker's Greeen ●반다이크 브라운Vandyke Brown)

처음 그려볼 식물은 레몬 잎입니다. 레몬 잎은 열매처럼 싱그럽고 단단하지만 색감은 다른 식물보다 연한 편입니다. 봄의 싱그러움과 레몬의 상큼한 향이 연상되는 연둣빛 덕분에 그릴 때마다 기분이 좋아집니다.

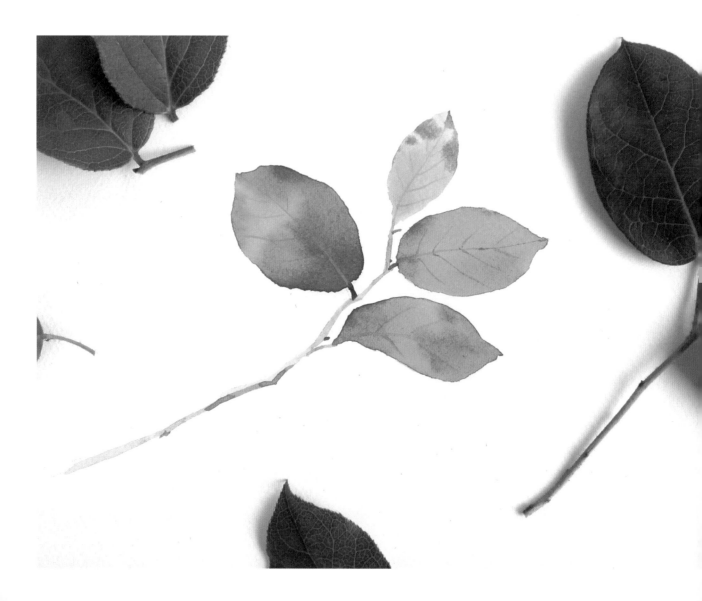

• 스케치 도안 160쪽 • 물감 농도 단계 23쪽

1 **샙 그린, 퍼머넌트 그린 1, 퍼머넌트 옐로 라이트**를 섞은 뒤 물감의 농도를 4~5단계로 충분한 양을 만들어둡니다. 깨끗한 붓에 물을 흠뻑 적셔 첫 잎사귀를 칠합니다. 그리고 만들어놓은 물감을 살짝 넣어준다는 느낌으로 칠합니다. 물을 충분히 발랐다면 물감이 들어가도 마르면서 연해지므로 겁먹지 말고 과감하게 칠하세요.

2 **샙 그린**과 **후커스 그린**을 섞고 물감의 농도를 4~5단계로 만들어 잎사귀 한쪽에 자연스럽게 번지도록 칠합니다.

3 ②의 색에 **후커스 그린**을 좀 더 섞은 다음 잎사귀 아래쪽을 칠합니다.

4 **반다이크 브라운**으로 잎사귀와 줄기가 맞닿는 부분을 섬세하게 그립니다.

5 오른쪽 잎 2개도 ①~④와 같은 방법으로 칠합니다.

6 맨 위에 있는 잎사귀는 **샙 그린**에 물을 많이 섞어 연하게 칠하고, 마르기 전에 **반다이크 브라운**을 끝부분에 자연스럽게 번지도록 칠해 잎사귀의 얼룩을 표현합니다.

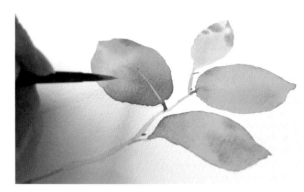

7 **샙 그린**에 **퍼머넌트 옐로 라이트**를 조금 섞어 사진과 같이 줄기를 조금씩 꺾으면서 그립니다. 물감을 칠한 뒤 물로 살살 퍼뜨리고, 다시 물감으로 강하게 잡았다가 또 물로 살살 퍼뜨리는 작업을 반복하면서 줄기 안에서도 물감의 농도를 달리하면 좀 더 생동감 있게 표현할 수 있습니다.

8 **퍼머넌트 그린 1**과 **퍼머넌트 옐로 라이트**를 섞고 물감의 농도를 5단계 정도로 만듭니다. 2호 또는 6호 붓의 끝을 이용해 잎맥을 섬세하게 그립니다.

9 중심 잎맥은 조금 진하게, 잎사귀 끝으로 퍼지는 잎맥은 조금 연하게 그리면 자연스러운 느낌을 줄 수 있습니다.

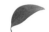

이제 손으로 그림을 잡고 팔을 쭉 뻗어 멀리서 한번 바라보세요. 싱그럽게 완성되었나요? 이 그림에서 중요한 포인트는, 잎사귀의 넓은 면적은 물을 먼저 바른 다음 물감을 칠하고 잎맥이나 줄기처럼 좁은 면적은 바로 물감을 칠해 선명하게 표현한 것입니다. 이를 응용하면 다른 잎사귀를 그릴 때도 다양하게 활용할 수 있지요. 완성된 그림이 마음에 들었기를 바랍니다.

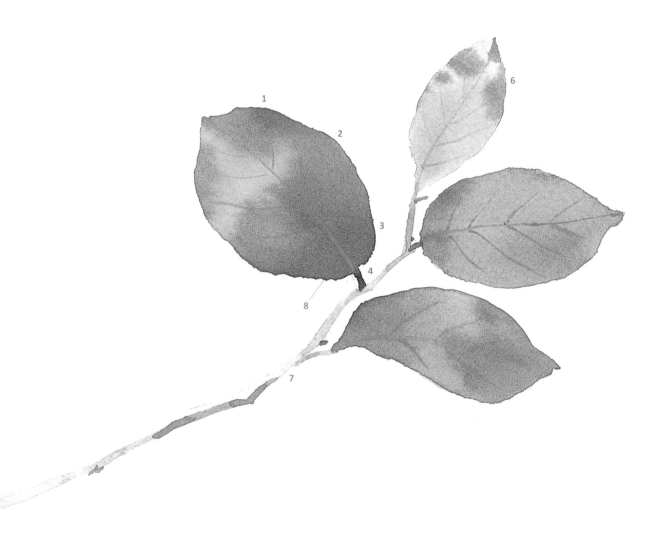

1 샙 그린 + 퍼머넌트 그린 1 + 퍼머넌트 옐로 라이트

2~3 샙 그린 + 후커스 그린

4 반다이크 브라운

6 샙 그린, 반다이크 브라운

7 샙 그린 + 퍼머넌트 옐로 라이트

8 퍼머넌트 그린 1 + 퍼머넌트 옐로 라이트

12일 차.
동글동글 귀여운 유칼립투스 폴리안
Eucalyptus Polyanthermos

붓 　바바라 80R-S 6호
종이 　샌더스 워터포드 중목
물감 　신한 SWC(●샙 그린Sap Green ●울트라마린 딥Ultramarine Deep ●퍼머넌트 로즈Permanent Rose ●후커스 그린Hooker's Greeen
　　　 ●세피아Sepia ●세룰리안 블루Cerulean Blue ●반다이크 브라운Vandyke Brown)

저는 식물 그림을 처음 그릴 때 유칼립투스로 시작했습니다. 정갈한 색감과 분위기 있는 자태가 정말 매력적이었어요. 실제로 은은한 향도 나는 유칼립투스, 그중에서도 폴리안은 동글동글한 잎사귀가 귀엽고 사랑스러운 식물입니다.

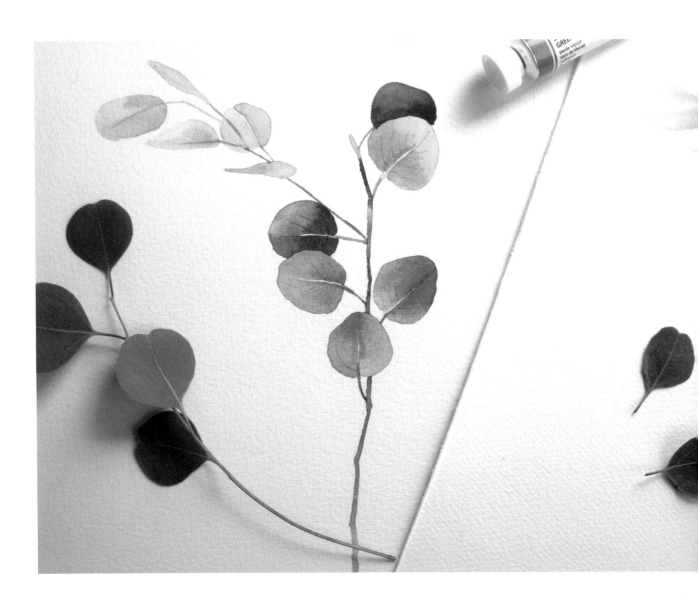

1 **샙 그린**에 **울트라마린 딥**이나 **퍼머넌트 로즈**를 조금 섞고 물감의 농도를 4단계 정도로 만듭니다. 잎사귀 부분에 물을 먼저 바른 다음 물감을 칠합니다. 잎사귀 중심 잎맥 부분은 1㎜ 정도 남겨두고 칠하는 것이 좋습니다.

2 ①과 같은 방법으로 잎사귀 2개를 더 칠하는데, **울트라마린 딥과 퍼머넌트 로즈**를 조금씩 다른 양으로 섞어 미세하게 다른 색감을 표현합니다.

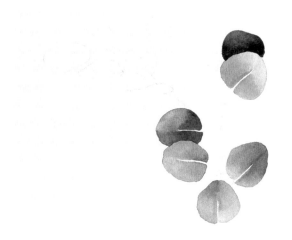

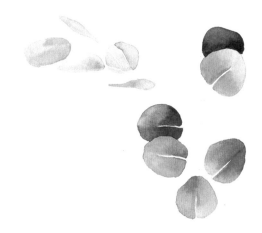

3 **후커스 그린**에 **세피아**나 **울트라마린 딥**을 조금 섞고 물감의 농도를 4~5단계 정도로 만듭니다. ②의 주변에 있는 잎사귀 3개를 좀 더 강한 색감으로 칠합니다. 물의 양이나 조색을 조금씩 달리해서 칠하면 좀 더 풍성한 느낌을 줄 수 있습니다.

4 **샙 그린**에 **세룰리안 블루**를 조금 섞고 물감의 농도를 2단계(물이 비치는 연한 색) 정도로 만들어 윗부분에 있는 잎사귀들을 칠합니다.

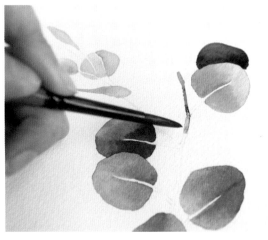

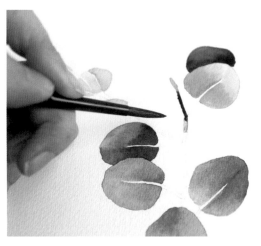

5 **반다이크 브라운** 또는 **샙 그린**에 **퍼머넌트 로즈**를 많이 섞어 갈색을 만듭니다. 물감의 농도를 2단계 정도로 만들어 줄기를 그립니다.

6 줄기의 중심 부분은 좀 더 강한 5단계의 색으로 칠합니다. 어렵게 느껴진다면 동일한 농도의 갈색만 칠하고 나중에 차근차근 시도해도 좋습니다.

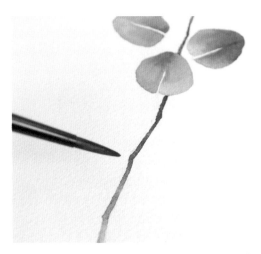

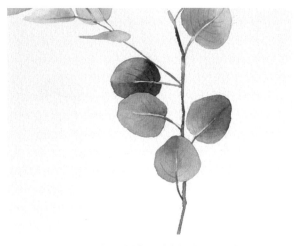

7 줄기에 **샙 그린**을 넣어 물감의 농도를 조절하며 자연스러운 줄기의 색을 표현합니다.

8 다시 잎사귀로 돌아와서 잎맥을 그립니다. 팔레트에 만들어둔 초록색(또는 샙 그린에 울트라마린 딥을 조금 섞은 색)을 잎사귀보다 조금 연한색으로 만들고 붓 끝을 세워 세심하게 곡선으로 그립니다.

이번 그림은 잎사귀보다는 줄기의 표현이 핵심이었습니다. 조금 어려웠다면 1주 차의 물감의 농도 연습을 다시 참고해보세요. 복잡해 보이기도 하지만 잎사귀가 겹치는 부분이 별로 없어서 조금만 익숙해지면 꽤 빨리 그려낼 수 있습니다.

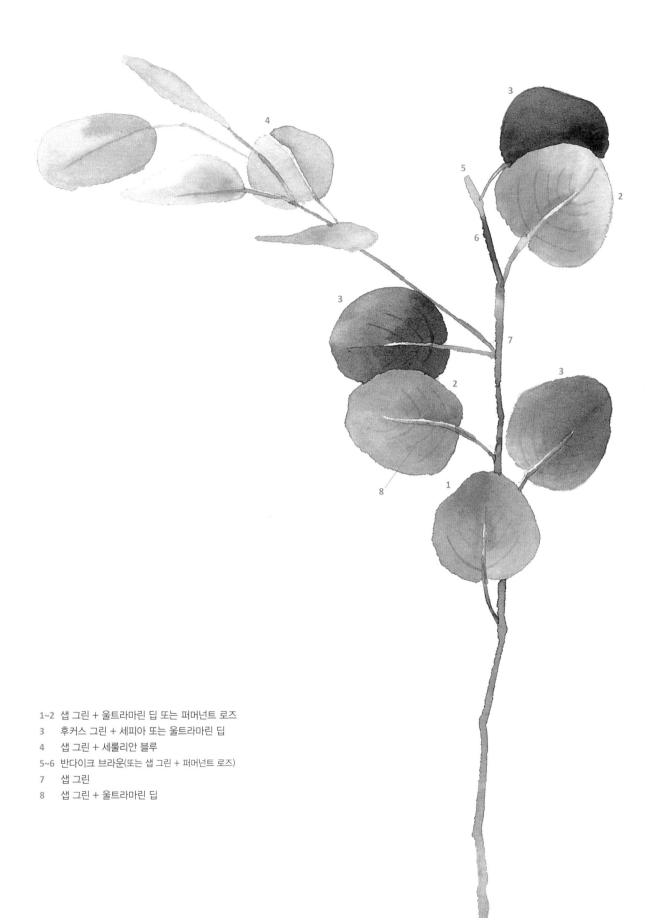

1~2 샙 그린 + 울트라마린 딥 또는 퍼머넌트 로즈
3 후커스 그린 + 세피아 또는 울트라마린 딥
4 샙 그린 + 세룰리안 블루
5~6 반다이크 브라운(또는 샙 그린 + 퍼머넌트 로즈)
7 샙 그린
8 샙 그린 + 울트라마린 딥

13일 차.
매력적인 색감을 지닌 레우카덴드론
Leucadendron

붓　　바바라 80R–S 6호
종이　아띠스띠꼬 중목
물감　신한 SWC(●샙 그린Sap Green ●퍼머넌트 로즈Permanent Rose ●퍼머넌트 옐로 딥Permanent Yellow Deep ●후커스 그린Hooker's Greeen
　　　●퍼머넌트 옐로 라이트Permanent Yellow Light)

레우카덴드론은 이름이 조금 생소하지요? 잎사귀의 끝은 둥글지만 전체적으로 위로 쭉 뻗은 형태가 굉장히 멋스러운 식물
입니다. 또한 초록빛과 와인 빛이 묘하게 섞여 있어 보자마자 그려보고 싶다는 생각을 했어요. 여러분에게도 초록색을 새로
운 색감으로 만들어볼 수 있는 기회가 될 것입니다.

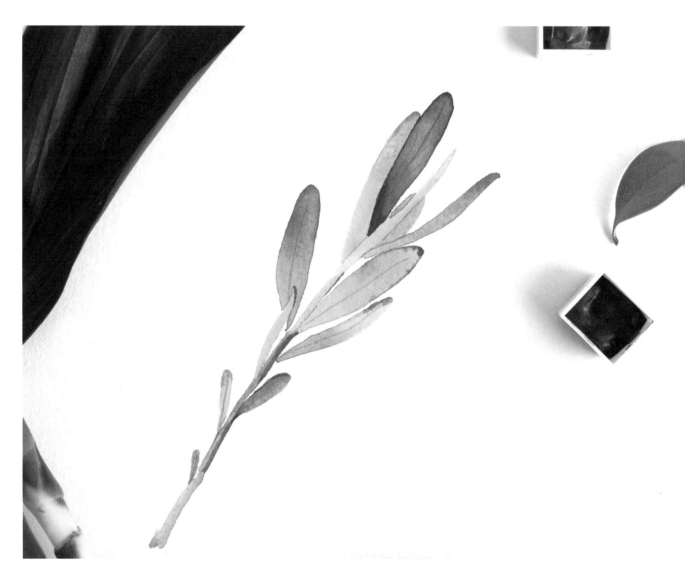

• 스케치 도안 162쪽 • 물감 농도 단계 23쪽

1 **샙 그린**을 3단계 정도의 농도로 만들어 잎사귀 하나를 칠합니다.

2 잎사귀 상단 끝부분에 **퍼머넌트 로즈**를 얇게 퍼지도록 살짝 넣어줍니다. 너무 많은 양을 넣으면 붉은색이 확 퍼질 수 있으니 조심하세요.

3 ②의 아래 잎사귀 2개도 같은 방법으로 칠하는데, 하나는 **퍼머넌트 옐로 딥**을 조금 섞어서 사용합니다. 잎사귀 끝부분에 **퍼머넌트 로즈**를 자연스럽게 번지듯 섬세하게 넣어줍니다.

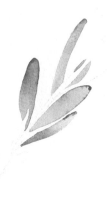
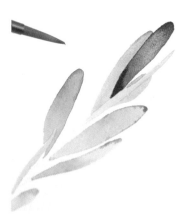

4 이번엔 뒤쪽 잎사귀들을 칠합니다. **후커스 그린**에 **샙 그린**을 조금 섞고 물감의 농도를 3단계 정도로 만들어 칠한 다음 ②와 같은 방법으로 **퍼머넌트 로즈**를 잎사귀 끝부분에 넣어줍니다.

5 가운데 잎사귀는 **샙 그린**에 **퍼머넌트 옐로 라이트**를 조금 섞고 물감의 농도를 2단계로 연하게 만들어 칠합니다.

6 그림과 같이 가운데 잎사귀 하나는 조금 진하게 칠합니다.(방법은 과정⑦에 계속)

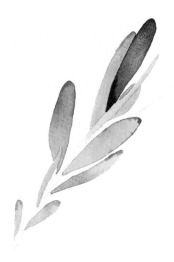

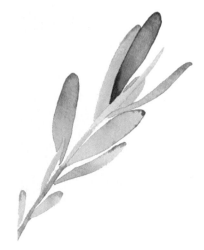

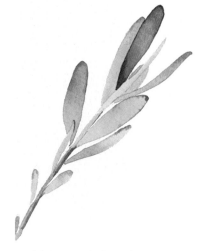

7 **샙 그린**을 3~4단계 농도로 만들어 칠한 다음. 잎사귀 아래쪽은 **샙 그린**과 **후커스 그린**을 섞고 물감의 농도를 4~5단계로 만들어 칠합니다. 그다음엔 **퍼머넌트 로즈**에 **샙 그린**을 조금 섞어 아래위에 번지듯 칠하고 테두리 선도 세밀하게 칠합니다.

8 줄기는 **퍼머넌트 로즈**에 **샙 그린**을 조금 섞고 물감의 농도를 2~3단계로 만들어 중심을 칠합니다. 제일 아랫부분에 **샙 그린**을 살짝 넣어 포인트를 주어도 좋습니다.

9 **퍼머넌트 로즈**에 **샙 그린**을 조금 섞고 물감의 농도를 3단계로 만들어 줄기 중간중간 오른쪽에 음영을 넣어줍니다. 조금씩 두께를 달리해서 칠해야 자연스럽습니다.

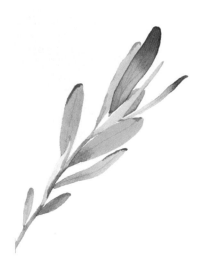

10 **샙 그린**을 2~3단계 농도로 만든 다음 붓끝 또는 가는 붓(2호)으로 잎맥을 그리고 마무리합니다.

보색 대비가 두드러지는 레우카덴드론을 그려보았습니다. 초록과 빨강 계열을 번지듯이 그리는 게 처음에는 꽤 겁이 났을 수도 있습니다. 하지만 초록색과 한층 더 친해지는 기회가 되었을 겁니다. 번지는 효과는 다른 식물을 그릴 때도 많이 활용할 수 있을 거예요.

1 샙 그린
2 퍼머넌트 로즈
3 샙 그린 + 퍼머넌트 옐로 딥 / 퍼머넌트 로즈
4 후커스 그린 + 샙 그린 / 퍼머넌트 로즈
5 샙 그린 + 퍼머넌트 옐로 라이트
7 샙 그린 / 샙 그린 + 후커스 그린 / 퍼머넌트 로즈 + 샙 그린
8 퍼머넌트 로즈 + 샙 그린 / 샙 그린
9 퍼머넌트 로즈 + 샙 그린
10 샙 그린

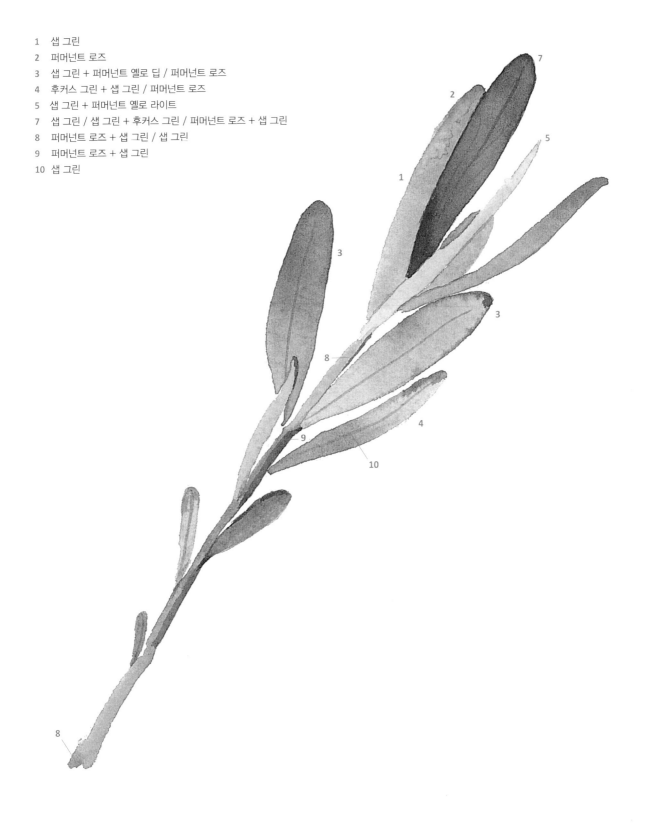

14일 차.
귀여운 별 모양 아이비
Ivy

붓 바바라 80R-S 6호
종이 아띠스띠꼬 중목
물감 신한 SWC(● 샙 그린 Sap Green ● 울트라마린 딥 Ultramarine Deep ● 후커스 그린 Hooker's Green ● 퍼머넌트 로즈 Permanent Rose
 ● 퍼머넌트 옐로 라이트 Permanent Yellow Light ● 퍼머넌트 그린 1 Permanent Green No.1)

아이비는 잎사귀가 일반적인 나뭇잎 모양이 아닌 별 모양에 가까워 보입니다. 아이비 화분을 보면 별이 넝쿨째 주르륵 내려오는 느낌이랄까요. 이번에는 아이비 잎사귀 하나를 그리며 자세히 관찰하고 묘사하는 연습을 해보겠습니다. 처음에는 묘사가 어려울 수도 있습니다. 하나만 그리고 끝내기보다는 시간을 두고 여러 번 그리면서 조금씩 더 세밀하게 그리는 연습을 해보세요.

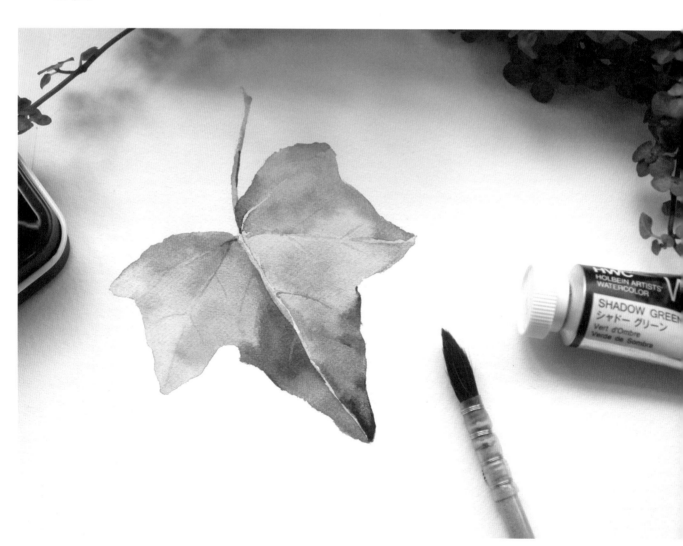

• 스케치 도안 163쪽 • 물감 농도 단계 23쪽

1 잎사귀 오른쪽 면에 물을 먼저 바릅니다. **샙 그린**을 3~4단계 농도로
 만들어 안쪽에 넣어줍니다. 붓을 휴지에 눌러 물을 뺀 다음, 바깥쪽에
 깔린 물과 안쪽의 물감을 연결하듯 잎사귀의 결 방향으로 칠합니다.
 tip. 종이에 물을 먼저 발라놓고 물감을 칠할 때 붓에 물이 너무 많으면, 색
 이 잘 칠해지지 않고 종이에 물이 고입니다. 물감의 농도를 높여야 자연스럽게
 번집니다.

2 잎사귀 왼쪽 면도 물을 먼저 바릅니다. **샙 그린**에 **울트라마린 딥** 소량
 을 섞고 4단계 정도의 농도로 만들어 잎사귀 안쪽에서 바깥쪽으로 펴
 바릅니다. 안쪽은 물감을 조금 더 넣어주세요.

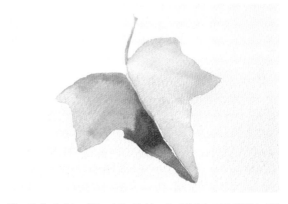

3 잎사귀 아래쪽은 **후커스 그린**에 **퍼머넌트 로즈**를 섞고 4~5단계 농도
 로 만들어 강하게 번지듯 칠합니다. 가능하면 가장자리는 조금 연하게
 칠하며 농도 변화를 줍니다.

4 **샙 그린**에 **퍼머넌트 옐로 라이트**를 섞고 2~3단계 농도로 만들어 가운
 데 잎맥과 잎사귀 가장자리를 가늘게 그립니다.

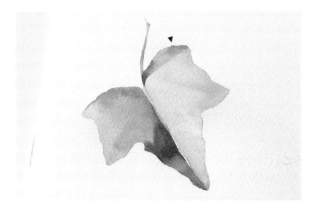
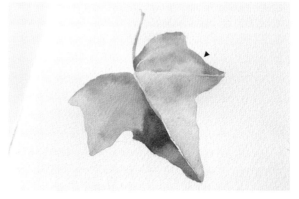

5 이제부터는 음영 표현과 함께 세밀한 묘사를 해보겠습니다. 잎사귀 오
 른쪽 면 상단에 깨끗한 물을 먼저 바른 후, **샙 그린**에 **후커스 그린**을
 조금 섞어 칠합니다. 잎사귀 안쪽과 바깥쪽은 물감의 농도를 조금 높
 여 칠해주세요.

6 ⑤의 아래쪽도 조금씩 물을 발라가며 칠합니다. **후커스 그린**에 **퍼머넌
 트 그린 1**을 조금 섞어 4단계 농도로 칠합니다. 잎맥 부분은 1mm 정도
 공간을 남겨 표현해주세요.

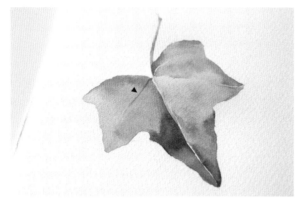 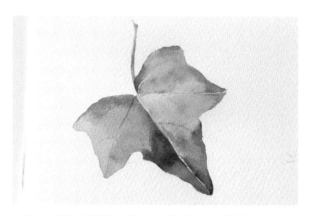

7 **샙 그린**에 **후커스 그린**을 조금 섞어 3~4단계 농도로 만듭니다. 잎맥을 강하게 그린 다음, 붓을 씻어 휴지에 눌러 물을 빼고 바깥쪽으로 자연스럽게 번지도록 풀어주세요.

8 좀 더 섬세하게 잎맥을 그립니다. 너무 진하지 않게 은은하게 그리는 것이 중요합니다.

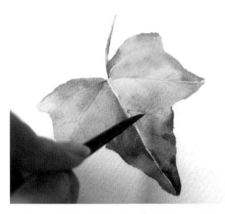

9 **후커스 그린**에 **퍼머넌트 옐로 라이트**를 조금 섞어 3단계 농도로 만든 다음, ⑧에서 그린 잎맥에 음영을 조금씩 넣어주고 마무리합니다.

청량하면서도 귀여운 모양의 아이비를 그려보았습니다. 이번 그림은 섬세한 잎맥을 그리는 데 집중해보았습니다. 처음에는 원하는 만큼 표현되지 않을 수도 있습니다. 색이 너무 진해지거나 종이가 벗겨져도 포기하지 말고 조금씩 더 관찰하고 그만큼 더 표현해보세요. 분명 처음보다 나아지는 부분이 보일 거예요.

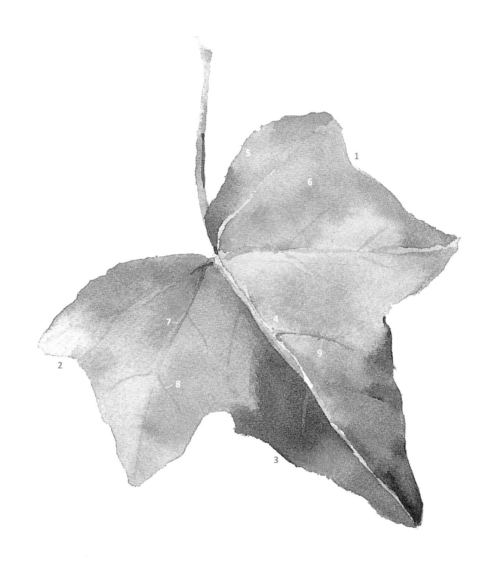

1 샙 그린
2 샙 그린 + 울트라마린 딥
3 후커스 그린 + 퍼머넌트 로즈
4 샙 그린 + 퍼머넌트 옐로 라이트
5 샙 그린 + 후커스 그린
6 후커스 그린 + 퍼머넌트 그린 1
7 샙 그린 + 후커스 그린
9 후커스 그린 + 퍼머넌트 옐로 라이트

15일 차.
나만의 푸른빛으로 블루베리
Blueberry

붓　　바바라 80R-S 6호
종이　아띠스띠꼬 중목
물감　신한 SWC(●울트라마린 딥Ultramarine Deep ●인디고Indigo ●샙 그린Sap Green ●퍼머넌트 그린 1Permanent Green No.1
　　　　●후커스 그린Hooker's Greeen ●세룰리안 블루Cerulean Blue ●로 엄버Raw Umber ●퍼머넌트 로즈Permanent Rose)

같은 푸른빛이라도 사람마다 다르게 느끼고 다르게 표현할 수 있습니다. 저는 블루베리의 색이 바다의 색과 닮았다고 생각
합니다. 여러분은 블루베리가 어떤 색으로 연상되나요? 그리기 전에 한번 떠올려보면 그림에 자기만의 느낌을 좀 더 담아낼
수 있을 겁니다. 이제 동글동글 사랑스러운 열매를 한번 그려볼까요?

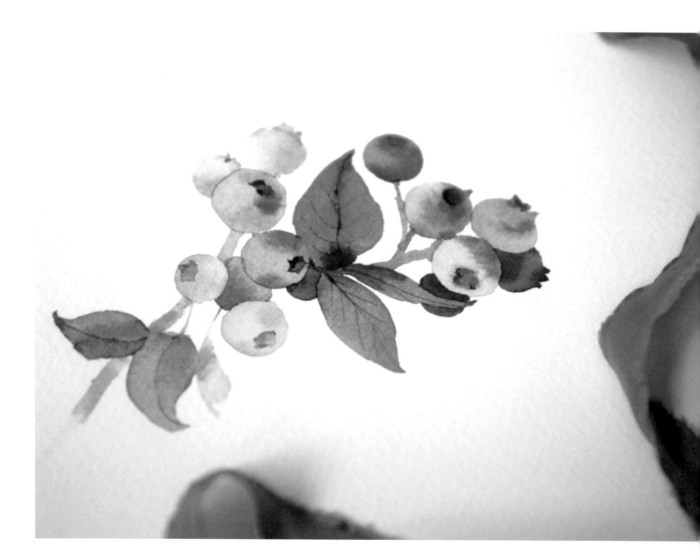

1 **울트라마린 딥**에 **인디고**를 조금 섞고 물감의 농도를 1단계 정도로 옅게 만들어 지름 1㎝ 크기로 동글동글하게 물감을 바릅니다.

2 ①과 같은 방법으로 색을 섞고 물감의 농도를 4단계 정도로 만들어 열매 끝부분에 톡톡 톡 넣어줍니다. 옅은 색과 짙은 색이 만나 자연스럽게 번집니다.

3 사진과 같이 위치를 조금씩 달리해 짙은 색을 넣어줍니다. 2개 정도 더 그려보겠습니다.

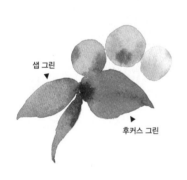

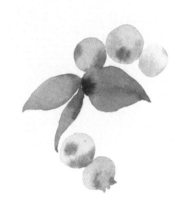

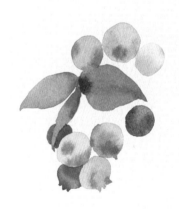

4 잎사귀는 **샙 그린** 또는 **후커스 그린**에 **울트라마린 딥**을 조금 섞고 물감의 농도를 3단계 정도로 만들어 칠합니다. 잎사귀가 모이는 지점은 물감의 농도를 5단계 정도로 강하게 만들어 칠합니다.

5 ①~②와 같은 방법으로 블루베리 열매를 자연스러운 위치에 마저 그립니다. 열매 측면을 그릴 때는 타원형으로 물을 바른 다음 붓 끝으로 블루베리의 모양을 살려 그려봅니다. 자연스러운 위치에 자유롭게 그려보세요.

6 **인디고**에 **울트라마린 딥**을 조금 섞고 물감의 농도를 4단계 정도로 만들어 조금 진한 색의 열매를 그립니다. 블루베리 끝부분은 물감의 농도를 5단계 정도로 강하게 만들어서 칠해 처음에 그린 열매와 확실히 차이가 나게 표현해보세요.

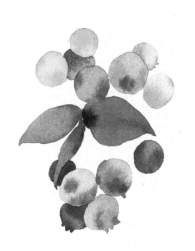

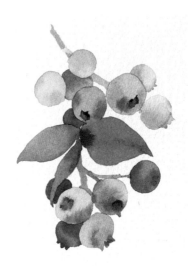

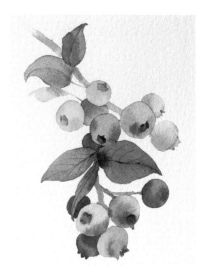

7 위쪽에 있는 열매는 **퍼머넌트 그린 1**을 2~3 단계 농도로 만들어 동그랗게 미리 바른 다음, 열매 끝부분에 **세룰리안 블루**를 살짝 넣어 어린 열매를 표현합니다.

8 **로 엄버**에 **세룰리안 블루**를 조금 섞고 물감의 농도를 3단계로 만들어 나뭇가지를 그립니다. 딱딱한 느낌이 나도록 붓 면을 사용해 꺾인 부분을 표현하면 좋습니다. 열매의 포인트 부분은 붓 끝 또는 가는 붓(2호)으로 반 정도만 강하게 칠한 다음, 붓을 씻고 휴지에 눌러 물을 빼고 나머지 부분에 물감을 살살 펼쳐줍니다.

9 **후커스 그린**과 **울트라마린 딥**에 **퍼머넌트 로즈**를 조금 섞고 물감의 농도를 2~3단계로 만들어 붓 끝 또는 가는 붓(2호)으로 아주 세밀하게 잎맥을 그립니다.

그림을 한 손으로 잡고 팔을 쭉 뻗어 멀리에서 한번 보세요. 이제는 멀리서 보면서 보완할 곳이 있는지, 좀 더 세밀하게 표현하고 싶은 곳이 있는지 살펴본 후 부족한 부분을 채워봅니다. 지금까지 5가지 식물을 그리며 초록색과 많이 친해졌기를 바랍니다. 다음 주에는 예쁘고 화사한 색도 많이 사용하면서 꽃을 그려보겠습니다.

1~3 울트라마린 딥 + 인디고
4 샙 그린 + 울트라마린 딥
6 인디고 + 울트라마린 딥
7 퍼머넌트 그린 1 / 세룰리안 블루
8 로 엄버 + 세룰리안 블루
9 후커스 그린 + 울트라마린 딥 + 퍼머넌트 로즈

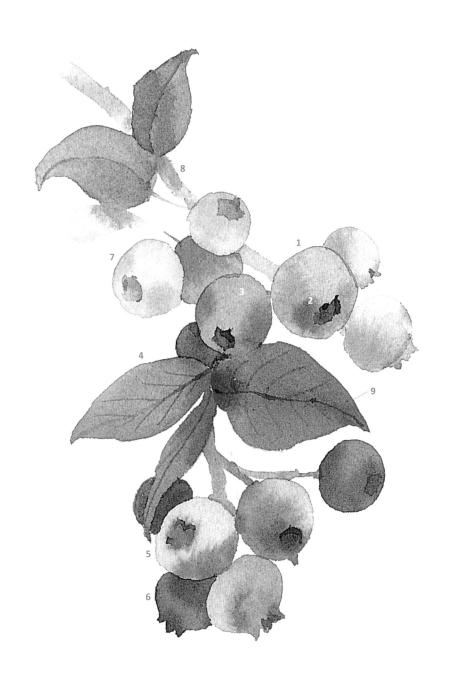

4주 차.
이제 꽃도 그릴 수 있어요

시작하기 전에 꼭 체크해주세요!

1 스케치를 준비합니다.
2 완성 사진을 참고하면서 어떤 색을 사용할지 색을 미리 섞어보며 색감을 잡아놓습니다.
 색은 사람에 따라 다르게 만들어집니다. 예시 그림과 똑같지 않아도 괜찮습니다.
3 과정 사진과 설명을 한번 훑어보며 필요한 기법을 간단하게 연습지에 그려봅니다.
4 수채화는 수정이 어려우므로 마지막 단계까지 어떻게 그릴지 예상한 다음 채색을 시작하는 게 좋습니다.
5 물감의 농도 단계는 23쪽을 참고하세요.

16일 차.
편안한 향을 담은 보랏빛 라벤더
Lavender

붓	바바라 80R-S 6호
종이	아띠스띠꼬 중목
물감	신한 SWC(●울트라마린 딥Ultramarine Deep ●퍼머넌트 로즈Permanent Rose ●샙 그린Sap Green ●후커스 그린Hooker's Greeen)

라벤더는 보랏빛이 아주 예쁜 꽃인데 향이 마음을 편안하게 해 숙면에도 도움을 준다고 합니다. 사실 저는 사진으로는 많이 보았지만 실물을 본 적이 없어서, 그림을 그리면서 처음으로 구해보았습니다. 손끝에 살짝만 닿아도 향이 강하게 남아 그림을 그리는 동안 기분이 아주 좋았답니다. 여러분도 가능하면 실제 꽃을 구해서 앞에 두고 생생한 느낌을 그림에 담아보세요.

• 스케치 도안 165쪽 • 물감 농도 단계 23쪽

1 **울트라마린 딥**에 **퍼머넌트 로즈**를 조금 섞어 보라색을 만듭니다. 물감의 농도를 2단계 정도로 맞춰 작은 덩어리들이 가운데로 모이듯이 칠합니다.

 tip. 보라색 물감을 그대로 사용해도 됩니다. 2가지 색을 섞어서 보라색을 만든 이유는 섞는 물감의 비율에 따라 색이 달라져 자신만의 보라색을 만들 수 있기 때문입니다.

2 ①에서 채색한 부분이 덜 마른 상태에서 물감의 농도 3~4단계의 짙은 색을 꽃잎 상단에 조금씩만 넣어 그러데이션을 만듭니다.

3 아래쪽 꽃도 같은 방법으로 칠합니다.

4 ③에서 채색한 부분이 덜 마른 상태에서 **샙 그린**의 농도를 2단계 정도로 만들어 넣으며 자연스럽게 번지도록 합니다.

5 나머지 꽃도 앞에서와 같은 방법으로 칠합니다.

6 꽃의 표면이 어느 정도 다 칠해졌다면 **울트라마린 딥**에 **퍼머넌트 로즈**를 조금 섞고 물감의 농도를 3단계 정도로 만들어 위에서 2~4번째 덩어리 부분의 라벤더 알맹이를 칠합니다. 끝부분은 물감의 농도를 5단계 정도로 짙게 만들어 칠해 그러데이션을 만듭니다.

7 **후커스 그린**에 **울트라마린 딥**이나 **퍼머넌트 로즈**를 조금 섞어 후커스 그린의 톤을 조금 낮춥니다. 물감의 농도를 3단계 정도로 만들어 줄기의 3분의 1만 위에서 아래로 칠합니다.

8 **후커스 그린**에 **울트라마린 딥**을 조금 섞고 물감의 농도를 2단계 정도로 만들어 줄기의 나머지 부분을 연결해서 그립니다. 어렵다면 농도 조절을 하지 않은 **후커스 그린**만으로 한 번에 칠해도 됩니다.

tip. 붓에 물이 많이 남아 있으면 잘 그려지지 않으므로 붓을 휴지에 눌러 물을 빼고 그립니다.

9 **울트라마린 딥**에 **퍼머넌트 로즈**를 조금 섞고 물감의 농도를 3~4단계 정도로 만듭니다. 휴지로 붓의 물을 쫙 뺀 다음 붓 끝을 세워 중요한 알맹이만 섬세하게 표현하고 마무리 합니다.

라벤더를 그리면서 파란색과 붉은색을 섞어 자신만의 보라색을 만들어보는 것도 중요한 경험입니다. 완성한 작품을 다시 한 번 보면서 마음에 드는 부분과 부족한 부분을 찾아보세요. 간단한 형태이므로 시간이 되는 대로 많이 연습해보는 것이 좋습니다. 향기 가득한 라벤더 그림이 꽃 그림을 시작하는 데 힘이 되었기를 바랍니다.

1~3 울트라마린 딥 + 퍼머넌트 로즈
4 샙 그린
5 울트라마린 딥 + 퍼머넌트 로즈 / 샙 그린
6 울트라마린 딥 + 퍼머넌트 로즈
7 후커스 그린 + 울트라마린 딥 또는 퍼머넌트 로즈
8 후커스 그린 + 울트라마린 딥
9 울트라마린 딥 + 퍼머넌트 로즈

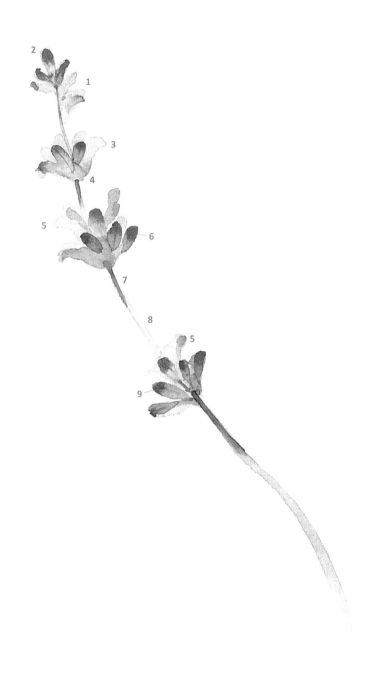

17일 차.
묘한 빛깔의 아네모네
Anemone

붓 바바라 80R-S 6호, 화홍 345 5호
종이 아띠스띠꼬 중목
물감 신한 SWC(●울트라마린 딥Ultramarine Deep ●퍼머넌트 로즈Permanent Rose ●반다이크 브라운Vandyke Brown
 ●후커스 그린Hooker's Greeen)

아네모네는 그리스어로 '바람anemos'을 뜻하고, 영어권에서는 '바람꽃wind-flower'이라 부르기도 합니다. 꽃잎은 가볍고 색은
신비로운 느낌을 주지요. 봄바람에 살랑거리는 아네모네를 상상하며 그려보세요.

· 스케치 도안 166쪽 · 물감 농도 단계 23쪽

1 **울트라마린 딥**에 **퍼머넌트 로즈**를 조금 섞어 보라색을 만듭니다. 꽃잎
부분에 미리 물을 바른 다음 1단계 농도의 물감으로 동글동글 연하게
칠합니다. 그리고 3~4단계 농도의 물감으로 꽃잎 끝부분부터 자연스
럽게 번지도록 칠합니다.
tip. 처음에 생각보다 물감이 확 번져도 겁먹지 마세요. 마르면 색이 조금 연
해집니다.

2 ①과 같은 방법으로 꽃잎 5장을 칠합니다.

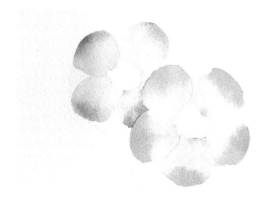

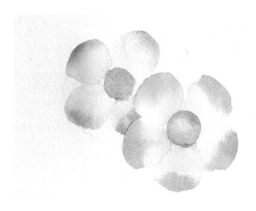

3 뒤에 있는 꽃은 **울트라마린 딥**과 **반다이크 브라운**을 섞어 검은색을 만
든 다음 첫 번째 꽃과 같은 방법으로 칠합니다.

4 ③의 검은색을 2~3단계 농도로 만들어 꽃 수술 부분에 동그랗게 칠합
니다.

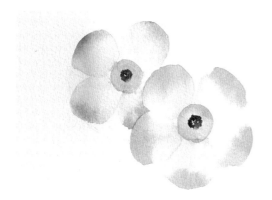

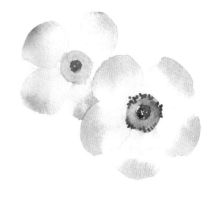

5 붓을 씻어 휴지에 눌러 물을 뺀 다음 ③의 검은색을 4~5단계 농도로
만들어 점을 찍듯 중앙 부분의 수술을 그립니다.

6 ⑤와 같은 농도의 검은색으로 바깥쪽 수술도 그립니다.

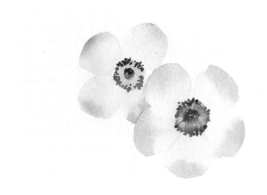

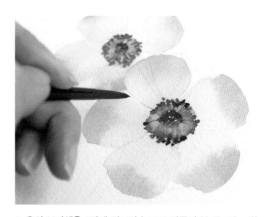

7 물감의 농도를 2~3단계로 다시 연하게 만든 다음 붓 끝을 세워 안쪽 수술과 바깥쪽 수술을 연결하는 선을 그립니다.

tip. 붓에 물이 많이 남아 있으면 잘 그려지지 않으므로 붓을 휴지에 눌러 물을 빼고 그립니다.

8 ①의 보라색을 2단계 정도의 농도로 만들어 붓 끝 또는 가는 붓(2호)으로 꽃잎의 결을 섬세하게 그립니다.

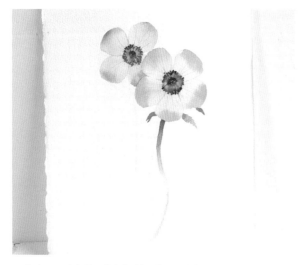

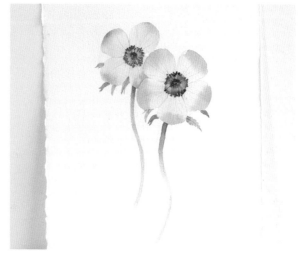

9 **후커스 그린**과 **울트라마린 딥**을 섞고 물감의 농도를 4단계 정도로 만들어 갈퀴가 있는 잎사귀를 그립니다. 줄기는 처음엔 강하게, 중간 이후에는 물을 조금 섞어 연하게 풀어주며 그립니다. 직선보다는 곡선을 그리며 부드럽게 표현합니다.

10 두 송이 모두 줄기와 잎사귀를 그리고 마무리합니다.

꽃잎의 그러데이션이 잘 표현되었나요? 이번 그림은 꽃잎과 줄기 모두 자연스럽게 번지는 느낌을 주는 것이 포인트였습니다. 그리고 다른 꽃에 비해 수술 부분을 섬세하게 그려야 했습니다. 여러 번 연습하면서 아네모네의 매력을 잘 표현해보세요.

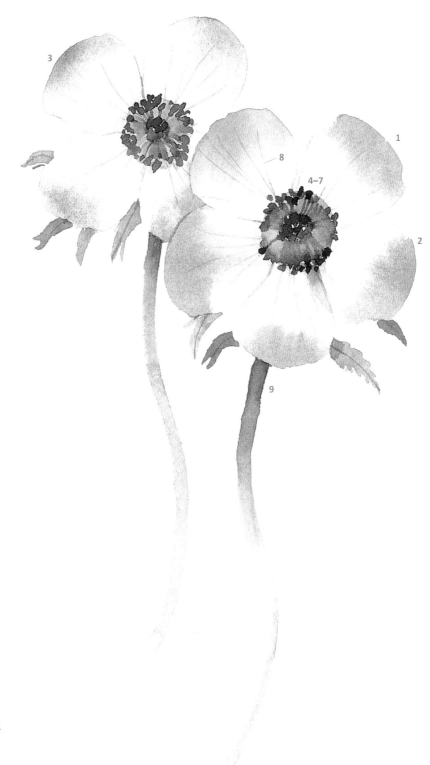

1~2, 8 울트라마린 딥 + 퍼머넌트 로즈
3~7 울트라마린 딥 + 반다이크 브라운
9 후커스 그린 + 울트라마린 딥

18일 차.
사랑스러운 튤립
Tulip

튤립 그리기

붓	바바라 80R-S 6호
종이	아띠스띠꼬 중목
물감	신한 SWC(●브릴리언트 핑크Brilliant Pink ●퍼머넌트 로즈Permanent Rose ●샙 그린Sap Green
	●퍼머넌트 옐로 라이트Permanent Yellow Light ●후커스 그린Hooker's Greeen ●울트라마린 딥Ultramarine Deep
	●세룰리안 블루Cerulean Blue)

튤립은 종류가 정말 다양하며 그에 따라 이름도 각기 다릅니다. 제가 이번에 선택한 튤립은 청순한 인상을 주는 연분홍색 '셔벗 튤립'입니다. 꽃은 물을 많이 넣어 맑게 표현하고, 잎사귀는 물감을 많이 넣어 초록의 청량함을 과감하게 표현할 거예요. 그림 하나에 상반된 기법을 담으면 어떤 느낌이 나는지 살피며 그려보세요.

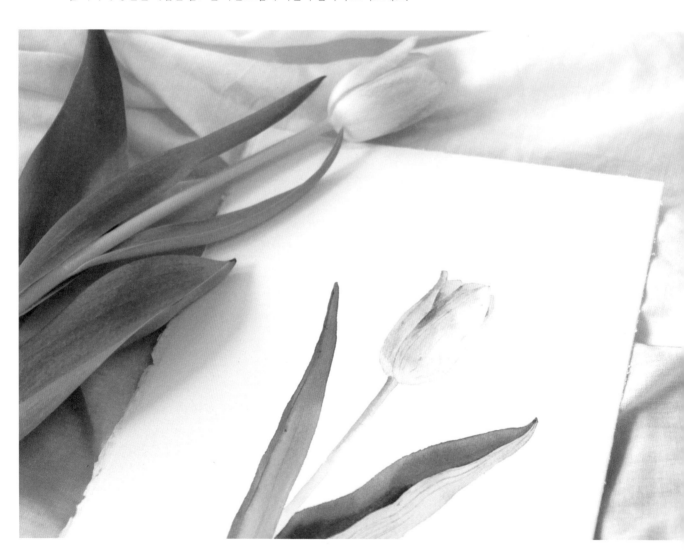

• 스케치 도안 167쪽 • 물감 농도 단계 23쪽

1 **브릴리언트 핑크**에 **퍼머넌트 로즈**를 조금 섞고 물 감의 농도를 4단계로 만듭니다. 스케치를 지우개 로 톡톡 두드려 흑연 가루를 털어낸 다음 꽃 한 송 이 전체에 깨끗한 붓으로 물을 바릅니다. 만들어 둔 물감을 왼쪽부터 살짝 칠하며 자연스럽게 번지 게 합니다.

tip. 처음에 물감이 확 번져도 겁먹지 마세요. 마르면 색이 조금 연해집니다.

2 잎사귀는 깨끗한 붓으로 물을 먼저 바른 다음 **샙 그린**에 **퍼머넌트 옐로 라이트**를 조금 섞고 물감의 농도를 5단계 정도로 만들어 칠합니다. 이때 아래 로 내려갈수록 자연스럽게 밝아지도록 칠합니다.

tip. 넓은 면을 칠할 때 물을 먼저 바르는 이유는 물감 이 말라도 붓 자국이 남지 않기 때문입니다. 그리는 사 람의 취향에 따라 물감을 먼저 칠해도 괜찮습니다.

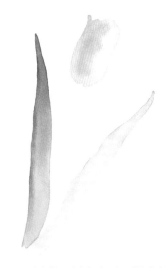
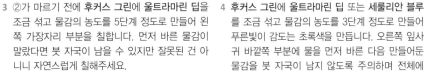

3 ②가 마르기 전에 **후커스 그린**에 **울트라마린 딥**을 조금 섞고 물감의 농도를 5단계 정도로 만들어 왼 쪽 가장자리 부분을 칠합니다. 먼저 바른 물감이 말랐다면 붓 자국이 남을 수 있지만 잘못된 건 아 니니 자연스럽게 칠해주세요.

4 **후커스 그린**에 **울트라마린 딥** 또는 **세룰리안 블루** 를 조금 섞고 물감의 농도를 3단계 정도로 만들어 푸른빛이 감도는 초록색을 만듭니다. 오른쪽 잎사 귀 바깥쪽 부분에 물을 먼저 바른 다음 만들어둔 물감을 붓 자국이 남지 않도록 주의하며 전체에 칠합니다.

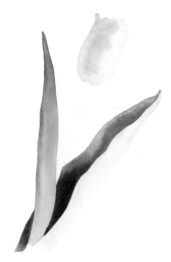

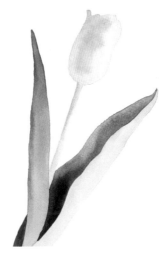

5 **후커스 그린**에 **퍼머넌트 로즈**를 조금 섞고 물감의 농도를 5단계 정도로 만듭니다. 오른쪽 잎사귀 안쪽 부분에 물을 바른 다음 만들어둔 물감을 칠합니다. 잎사귀가 모이는 부분은 물감을 좀 더 많이 넣어서 칠합니다.

6 **샙 그린**과 **퍼머넌트 옐로 라이트**를 섞고 물감의 농도를 2단계 정도로 만들어 줄기를 칠합니다. 전체를 칠하고 나서 3~4단계 농도로 만든 물감을 왼쪽 부분에 살짝 덧칠해 음영을 만들어주세요.

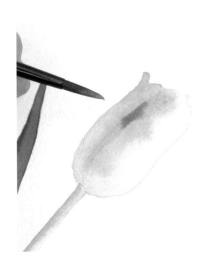

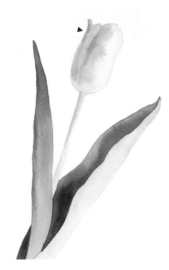

7 다시 꽃으로 돌아가서 중간의 갈라지는 꽃잎 가장자리 부분에 깨끗한 붓으로 물을 바릅니다. **브릴리언트 핑크**에 **퍼머넌트 로즈**를 조금 섞고 물감의 농도를 4단계 정도로 만들어 가장자리를 따라 칠하며 음영을 만듭니다.

8 꽃의 왼쪽 끝부분도 ⑦과 같은 방법으로 칠해 음영을 만듭니다.

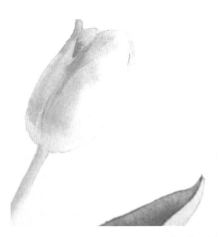

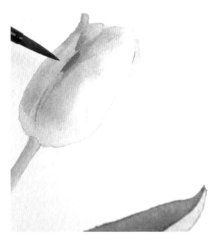

9 사진처럼 꽃잎 끝부분에 자연스럽게 음영을 넣어 모양을 좀 더 살려줍니다. 처음에는 너무 정확하게 그리려고 하지 않아도 됩니다. 꽃은 자연물이기 때문에 음영만 잘 넣어도 자연스럽게 그려집니다. 너무 정확하게 그리려다 보면 오히려 진해지고 탁해질 수 있으니 은은하게 느낌만 잡아주세요.

10 **브릴리언트 핑크**에 **퍼머넌트 로즈**를 조금 섞고 물감의 농도를 4단계 정도로 만들어 꽃 가운데 덩어리감을 표현할 부분에 칠합니다. 붓을 씻어 휴지에 눌러 물기를 뺀 다음 칠해놓은 면적의 아래쪽을 자연스럽게 풀어주면 좋습니다.

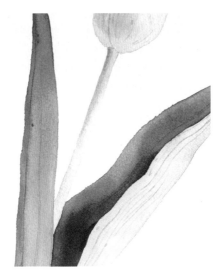

11 붓 끝 또는 가는 붓(2호)으로 잎맥과 꽃의 결을 표현하고 마무리합니다. 먼저 칠한 색보다 조금 옅은 색으로 칠하면 자연스럽습니다.

물감의 농도 조절에 신경 쓰며 잘 그려보셨나요? 튤립은 꽃과 잎사귀의 덩어리감과 시원시원한 면적이 잘 드러나도록 그리는 게 포인트입니다. 익숙해지면 다른 종류의 튤립에도 한번 도전해보세요.

1 브릴리언트 핑크 + 퍼머넌트 로즈
2 샙 그린 + 퍼머넌트 옐로 라이트
3 후커스 그린 + 울트라마린 딥
4 후커스 그린 + 울트라마린 딥 또는 세룰리안 블루
5 후커스 그린 + 퍼머넌트 로즈
6 샙 그린 + 퍼머넌트 옐로 라이트
7~10 브릴리언트 핑크 + 퍼머넌트 로즈

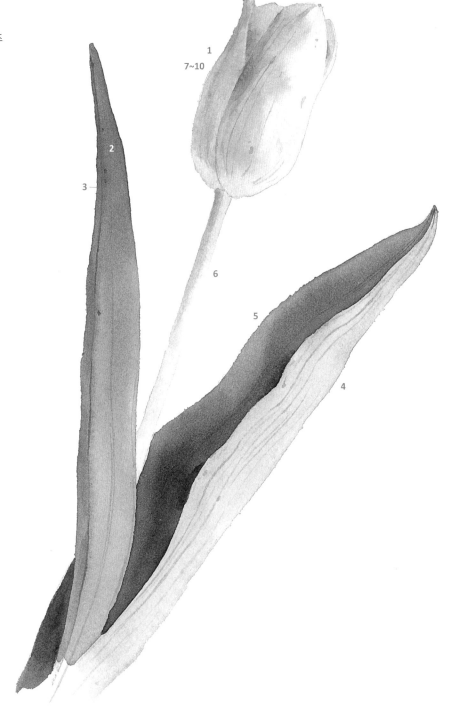

19일 차.
여름 햇볕 같은 루드베키아
Cone Flower

붓　　바바라 80R-S 6호
종이　아띠스띠꼬 중목
물감　신한 SWC(⬤퍼머넌트 옐로 라이트Permanent Yellow Light ⬤퍼머넌트 옐로 딥Permanent Yellow Deep ⬤샙 그린Sap Green
　　　⬤반다이크 브라운Vandyke Brown ⬤세피아Sepia ⬤번트 시에나Burnt Sienna ⬤후커스 그린Hooker's Greeen
　　　⬤퍼머넌트 로즈Permanent Rose ⬤울트라마린 딥Ultramarine Deep)

루드베키아는 해바라기와 비슷한데 꽃잎이 더 길쭉합니다. 여름에 피는 꽃답게 아주 쨍쨍한 노란색과 싱그러운 초록색이 돋보이지요. 이번에는 다섯 송이를 그려 풍성하게 완성해보겠습니다. '영원한 행복'이라는 꽃말을 떠올리며 예쁘게 그려보세요.

• 스케치 도안 168쪽 • 물감 농도 단계 23쪽

1 **퍼머넌트 옐로 라이트** 또는 **퍼머넌트 옐로 딥**을 3~4단계의 농도로 만들어 꽃잎을 칠합니다. 꽃잎 모양이 꼭 사진과 같지 않아도 괜찮습니다. 꽃은 자연물이니 꽃잎 크기만 서로 맞춰가며 자연스럽게 칠하세요.

2 다른 꽃의 꽃잎도 ①과 같은 색으로 칠합니다. 꽃의 측면을 그리기가 쉽지 않다면 연습지에 먼저 그려보세요.

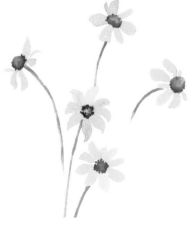

3 수술 부분을 칠합니다. 중앙에는 **샙 그린**을 칠하고, 주변은 **반다이크 브라운** 또는 **세피아**를 4단계 정도의 농도로 만들어 살짝 번지듯이 겹쳐가며 칠합니다. 바깥쪽은 붓으로 톡톡 점을 찍어 수술의 느낌을 살립니다.

4 꽃은 물감의 농도 조절 없이 1가지 색으로 그렸으니 줄기는 좀 더 재미있게 그려보겠습니다. 줄기에 먼저 물을 바른 다음 위쪽은 **반다이크 브라운**, 아래쪽은 **샙 그린**을 칠하며 두 색이 자연스럽게 번지며 만나게 해보세요.

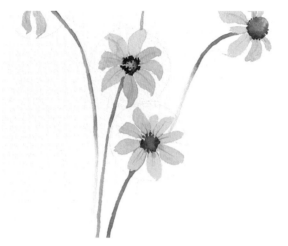

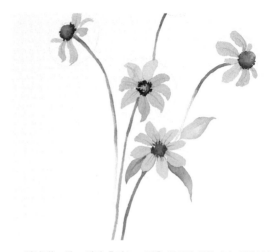

5 **퍼머넌트 옐로 딥**과 **번트 시에나**를 섞어 톤 다운된 노란색을 만듭니다. 물감의 농도를 3~4단계로 만들어 붓 끝 또는 가는 붓(2호)으로 꽃잎의 결을 섬세하게 그려줍니다.

6 잎사귀는 **샙 그린**과 **후커스 그린**을 섞어서 칠하거나, 색감이 좀 튄다고 느껴지면 퍼머넌트 로즈나 울트라마린 딥을 아주 조금 섞어 톤 다운해서 칠합니다. 꽃잎과 가까운 쪽은 물감의 양을 많이(4단계), 먼 쪽은 물의 양을 많이(2~3단계) 넣어 칠해보세요.

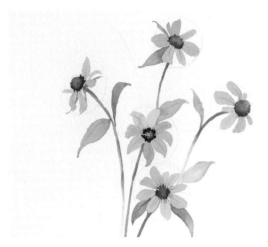

7 **샙 그린**을 3단계 정도의 농도로 만들어 붓 끝 또는 가는 붓(2호)으로 잎맥을 섬세하게 그려 마무리합니다.

그림을 멀리 놓고 바라보아 조금 허전하게 느껴지는 공간에 잎사귀를 더 그려도 좋습니다. 이번 그림은 꽃잎은 물감의 농도를 조절하지 않은 1가지 색으로 칠하고, 줄기는 물감의 농도도 조절하고 색도 섞으면서 보는 재미를 더했습니다. 또 꽃잎과 수술의 명암 대비도 확실하게 표현해보았습니다.

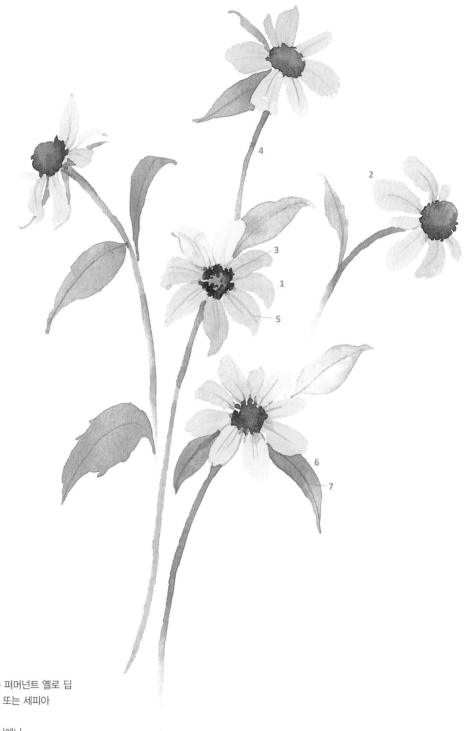

1~2 퍼머넌트 옐로 라이트 또는 퍼머넌트 옐로 딥

3 샙 그린 / 반다이크 브라운 또는 세피아

4 반다이크 브라운 / 샙 그린

5 퍼머넌트 옐로 딥 + 번트 시에나

6 샙 그린 + 후커스 그린(또는 퍼머넌트 로즈나 울트라마린 딥)

7 샙 그린

20일 차.
마음을 살랑이는 벚꽃
Cherry Blossom

붓 바바라 80R-S 6호
종이 아띠스떼꼬 중목
물감 신한 SWC(●브릴리언트 핑크Brilliant Pink ●퍼머넌트 로즈Permanent Rose ●샙 그린Sap Green ●로 엄버Raw Umber
 ●반다이크 브라운Vandyke Brown ●세룰리안 블루Cerulean Blue ●비리디언 휴Viridian Hue
 ●퍼머넌트 옐로 딥Permanent Yellow Deep ●번트 시에나Burnt Sienna ●울트라마린 딥Ultramarine Deep)

벚꽃이 꽃망울을 터뜨리기 시작하면 이제 정말 봄이구나 싶습니다. 화사한 연분홍색 꽃잎이 나뭇가지를 뒤덮으면 사람들은 봄의 축제를 즐기지요. 벚꽃의 모양을 그리는 데 익숙해지면 진달래과에 속한 꽃은 대부분 쉽게 그릴 수 있게 됩니다. 새로 시작하는 계절에 대한 설레는 마음을 담아 함께 그려볼까요?

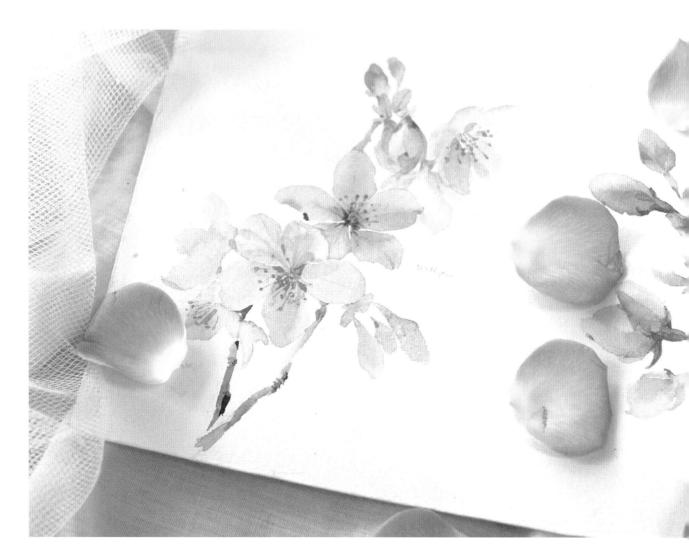

• 스케치 도안 169쪽 • 물감 농도 단계 23쪽

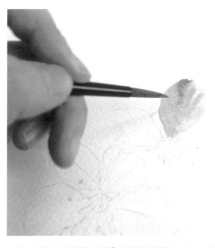

1 꽃잎 하나에 먼저 깨끗한 물을 바른 뒤, **브릴리언트 핑크**에 **퍼머넌트 로즈**를 조금 섞고 3단계 정도의 농도로 만든 물감을 똑똑 떨어뜨리듯 넣으며 꽃잎 한 장을 채웁니다.

tip. 물을 먼저 바르고 시작하면 붓 자국 없이 은은하게 표현할 수 있습니다.

2 ①이 마르기 전에 물감을 위에서 아래로 조금 더 넣으며 꽃잎의 결을 표현합니다.

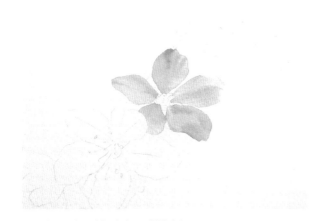
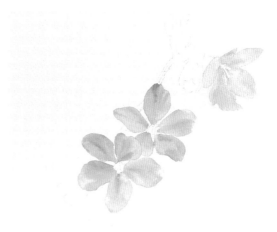

3 나머지 꽃잎도 같은 방법으로 칠합니다.

4 아래위에 있는 꽃도 같은 방법으로 칠합니다.

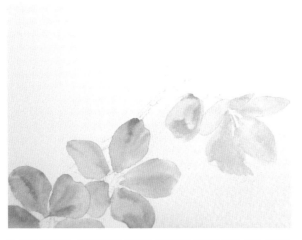

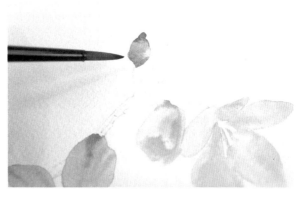

5 작은 봉오리는 **브릴리언트 핑크**에 **퍼머넌트 로즈**를 조금 섞고 물감의 농도를 2단계 정도로 만들어 칠합니다. 오른쪽 면과 봉오리 안쪽 면만 물감을 조금 더 넣어 입체감을 만들어주세요.

6 상단의 작은 봉오리 2개는 **브릴리언트 핑크**에 **퍼머넌트 로즈**를 조금 섞고 물감의 농도를 4단계 정도로 만들어 윗부분을 먼저 진하게 칠합니다. 그리고 물을 천천히 펴 발라 자연스러운 그러데이션을 만들고 아래쪽은 **샙 그린**을 3~4단계의 농도로 만들어 칠합니다.

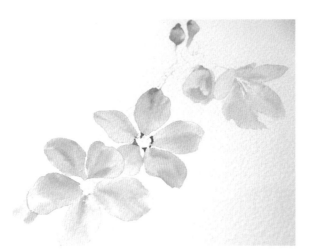

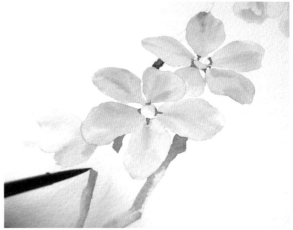

7 꽃잎의 중앙 부분은 **퍼머넌트 로즈**에 **브릴리언트 핑크**를 조금 섞고 물감의 농도를 4단계 정도로 만들어 진하게 칠합니다.

8 나뭇가지는 **로 엄버** 또는 **반다이크 브라운**에 **세룰리안 블루**를 조금 섞고 물감의 농도를 3~4단계로 만들어 칠합니다. 꽃잎 주변은 진하게 칠하고 나머지 부분은 물을 조금 더 섞어 연하게 펴 바르듯 칠합니다.

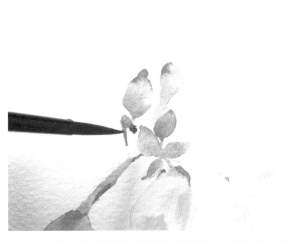

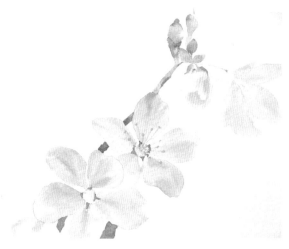

9 봉오리 주변 작은 잎사귀를 칠합니다. **샙 그린**을 3~4단계의 농도로 만들어 칠하고, 가능하면 **브릴리언트 핑크**나 **비리디언 휴**를 조금씩 섞어가며 칠하면 더 좋습니다. 꽃의 줄기와 봉오리 아래 나뭇가지도 칠합니다.

10 이제부터는 좀 더 세밀한 묘사를 해보겠습니다. 작은 붓으로 바꿔도 좋습니다. **퍼머넌트 옐로 딥**을 5단계 정도의 농도로 만들어 점을 찍으며 수술을 그립니다. 붓을 깨끗이 씻고 휴지에 눌러 물을 뺀 다음 바깥에서 안쪽으로 수술의 줄기를 그립니다.

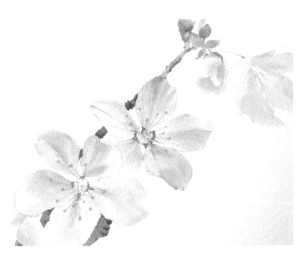

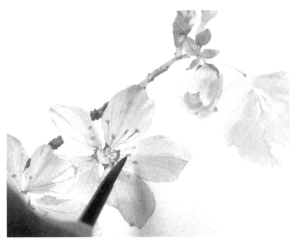

11 **브릴리언트 핑크**에 **퍼머넌트 로즈**를 조금 섞고 물감의 농도를 2단계 정도로 만들어 붓 끝 또는 가는 붓(2호)으로 꽃잎의 결을 그립니다. 일률적인 방향으로 그리는 것보다는 자연스럽게 그리는 게 좋습니다. **반다이크 브라운**에 **세룰리안 블루**를 조금 섞고 물감의 농도를 4단계 정도로 만들어 나무의 결도 그립니다.

12 **퍼머넌트 옐로 딥**에 **번트 시에나** 또는 **울트라마린 딥**을 조금 섞은 색을 수술 몇 개에 조금씩 넣으며 음영을 표현합니다.
> **tip.** 붓에 물이 많이 남아 있으면 잘 그려지지 않으므로 붓을 휴지에 눌러 물을 빼고 그립니다.

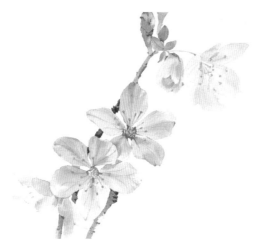

13 **퍼머넌트 로즈**에 **브릴리언트 핑크**를 조금 섞어 수술 제일 아래쪽에
 살짝 선을 그려 포인트를 줍니다. 전체적으로 보면서 표현이 적거나
 허전한 부분을 채우며 마무리합니다.

벚꽃 그리기의 포인트는 꽃잎을 분홍색으로 여리하게 칠한 다음 짙은 노란색으로 강하게 수술을 표현하는 것이 아닐까 싶습
니다. 색의 대비를 잘 나타내기 위해서는 꽃잎 색이 너무 진해지지 않도록 조심해야 합니다.

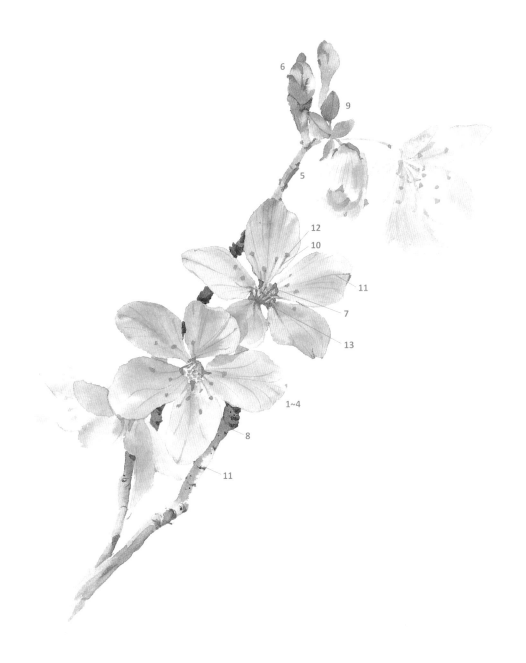

1~5 브릴리언트 핑크 + 퍼머넌트 로즈

6 브릴리언트 핑크 + 퍼머넌트 로즈 / 샙 그린

7 퍼머넌트 로즈 + 브릴리언트 핑크

8 로 엄버 또는 반다이크 브라운 + 세룰리안 블루

9 샙 그린(+ 브릴리언트 핑크 또는 비리디언 휴)

10 퍼머넌트 옐로 딥

11 브릴리언트 핑크 + 퍼머넌트 로즈 / 반다이크 브라운 + 세룰리안 블루

12 퍼머넌트 옐로 딥 + 번트 시에나 또는 울트라마린 딥

13 퍼머넌트 로즈 + 브릴리언트 핑크

오늘로써 4주 수업은 모두 끝났습니다. 물론 4주가 지나기 전에 먼저 끝낸 분도 있고, 천천히 그려온 분도 있을 것입니다. 이 책은 혼자 시작할 때 효과적으로 수채화에 익숙해질 수 있도록 4주 과정으로 구성하긴 했지만, 사실 정해진 시간은 크게 중요하지 않습니다. 각자에게 맞는 속도로 수채화에 재미를 느꼈다면 그게 더 의미 있는 일이죠. 다만 지금이 끝이 아니라 이제 본격적으로 수채화를 즐기는 시작이 되기를 바랍니다. 그릴수록 실력은 늘고, 세상에는 수채화로 그리고 싶은 게 정말 많으니까요.

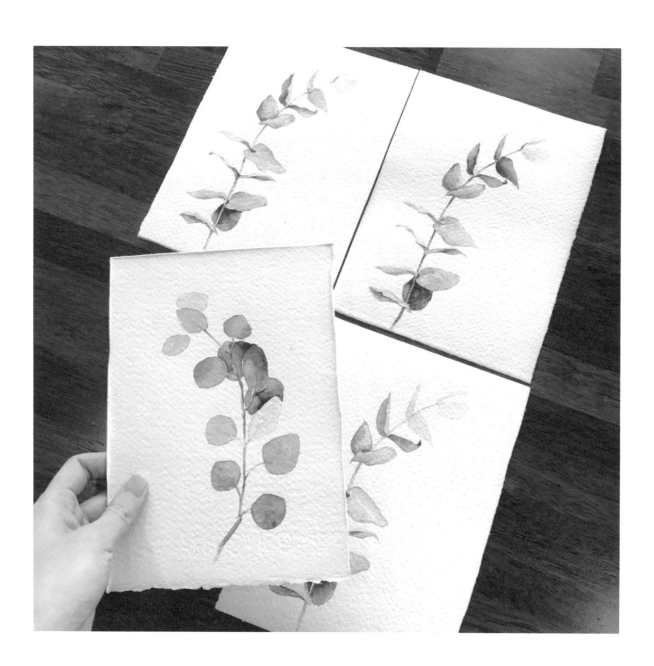

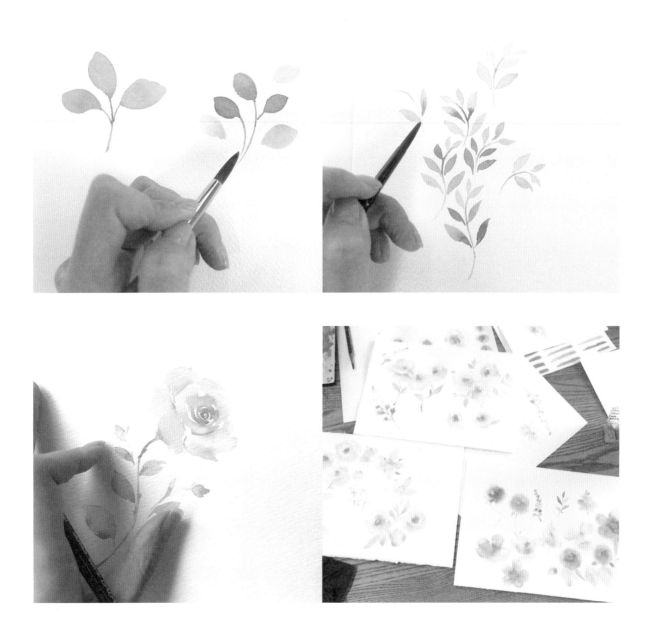

PART. II

나의 취미는
수채화

지금보다 조금 더 잘 그리고 싶다면

4주 동안 차근차근 잘 그려보셨나요? 수채화를 처음 접한 분들, 학교 다닐 때 수채화가 어렵기만 했던 분들도 모두 수채화의 매력을 새롭게 느끼는 기회가 되었기를 바랍니다. 그럼 이제 정말 수채화를 취미로 삼아보면 어떨까요? 저에게 수채화를 배운 수강생 중 딸에게서 "엄마가 그림 그리는 모습이 좋다."는 말을 들어 참 좋았다는 분이 있었습니다. 딸에게 그림 관련 책이나 도구를 선물 받기도 하고 그림에 대한 대화도 나누면서 엄마와 딸이 소통하는 기회가 되었다고 합니다. 어떤 수강생은 수채화를 그리면서부터 일상에서 무심코 지나쳤던 꽃과 잎사귀 하나도 자세히 들여다보게 되어 좋다고 합니다. 작은 것을 관찰하는 습관 덕에 세심하고 감성적인 마음을 갖게 된 것 같다고요.

저는 무엇보다도 붓에 집중하는 동안은 복잡한 생각이나 고민거리를 잠시 멈출 수 있어서 좋습니다. 물감이 사르륵 번지는 걸 보면 기분도 좋아집니다. 여러분도 일주일에 한두 번이라도 아름다운 색을 칠하며 자신만의 시간을 가져보길 바랍니다.

이 책에서는 처음 시작하는 분들을 위해 물감의 색과 농도까지 하나하나 알려드리고 있지만, 사실 그림에 정해진 답은 없습니다. 앞서 말했듯이 같은 색도 사람마다 다르게 느낄 수 있고, 좋아하는 색감도 저마다 다르니까요. 좋아하는 꽃이나 나무도 각기 다를 것입니다. 수채화 그리기에 익숙해지면 그리고 싶은 대상을 찾아 자신만의 색깔로 그려보세요. 다만 그렇게 되기까지 어느 정도 연습은 필요합니다. 혼자 수채화를 그릴 때 좀 더 효과적인 연습 방법을 추천해드릴게요.

농도 조절과 조색 연습을 많이 합니다.

가끔은 그림 하나를 완성하는 대신 1주 차에 배운 내용을 반복해서 연습해보길 바랍니다. 수채화는 물을 활용하는 그림이기 때문에 원하는 물감의 농도를 자유자재로 조절할 수 있어야 합니다. 붓이 머금고 있는 물의 양에 따라 색이 어떻게 다르게 표현되는지, 여러 번 칠해보면서 감을 익히는 것이 중요합니다. 물감의 비율을 다양하게 섞어보며 원하는 색감을 내려면 어떤 색을 얼마만큼 사용해야 하는지 조색 연습도 많이 해보세요.

가끔은 드로잉 연습도 합니다.

붓과 물감 대신 연필과 같은 건식 재료로 드로잉을 해보는 것도 수채화를 그리는 데 도움이 됩니다. 실물을 보면서 그릴 때도 연필로 먼저 그려보고 마음에 드는 모양이 잡혔을 때 다른 종이에 스케치 없이 붓으로 드로잉하듯 그려보는 것도 좋습니다.

그리기 전에 그릴 대상에 대해 깊이 생각합니다.

대상의 특징을 잘 살펴보고 그리는 것이 중요합니다. 예를 들어 어리고 여린 식물이라면 물을 많이 써서 밝은색으로 칠하는 게 좋을 수 있고, 꽃은 깨끗하고 맑은 색을 쓰는 게 어울릴 수 있겠죠. 또 열대 식물이라면 붓을 과감하게 써서 힘 있게 표현할 수도 있습니다. 이처럼 그릴 대상을 어떤 분위기로 표현하는 게 좋을지 잘 생각하고, 그에 따라 조색이나 붓의 방향을 계획해보세요.

이제 '극락조화'처럼 잎이 커다란 식물을 시원시원하고 과감하게 색을 쓰며 그려보기도 하고, 꽃잎이 풍성하고 예뻐서 언제나 인기가 좋은 '작약'이나 '장미'도 그려보겠습니다. 처음에 조금 어렵게 느껴진다면 1가지 농도와 색으로 완성해도 괜찮습니다. 익숙해지면 조금씩 농도도 조절하고 색도 섞어가며 그려보세요.

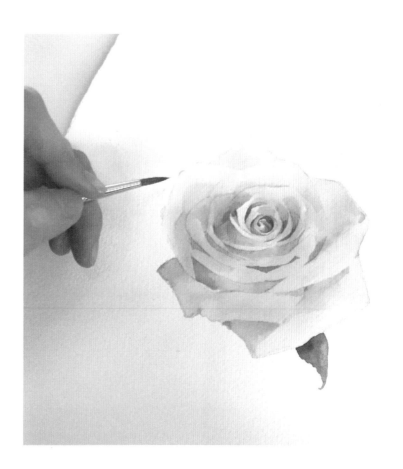

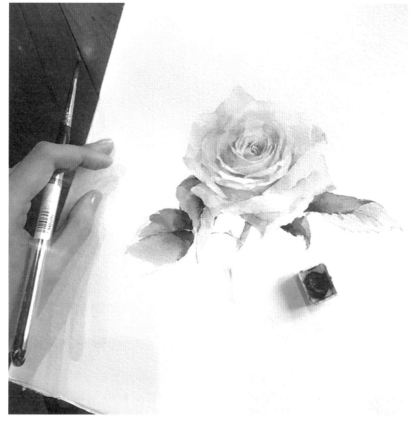

신비로운 매력을 가진 양귀비
Poppy

붓	바바라 80R-S 6호, 4호
종이	아띠스띠꼬 중목
물감	신한 SWC(●브릴리언트 핑크Brilliant Pink ●버밀리온 휴Vermilion Hue ●퍼머넌트 로즈Permanent Rose
	●퍼머넌트 옐로 딥Permanent Yellow Deep ●퍼머넌트 그린 1Permanent Green No.1 ●샙 그린Sap Green
	●카드뮴 옐로 오렌지Cadmium Yellow Orange ●로 엄버Raw Umber)

Part 2의 첫 그림인 양귀비는 가벼운 마음으로 스케치 없이 그려보겠습니다. 이번 그림으로 2주 차에서 배운 내용을 복습도 하고 다시 새로운 마음도 가져보세요. 3, 4주 차까지 열심히 그려왔다면 2주 전과 확실히 나아진 점을 발견할 수도 있을 것입니다. 양귀비 하면 고혹적인 빨간 양귀비가 먼저 떠오르긴 하지만 여기서는 힘을 조금 빼고 분홍빛 양귀비를 그려보겠습니다.

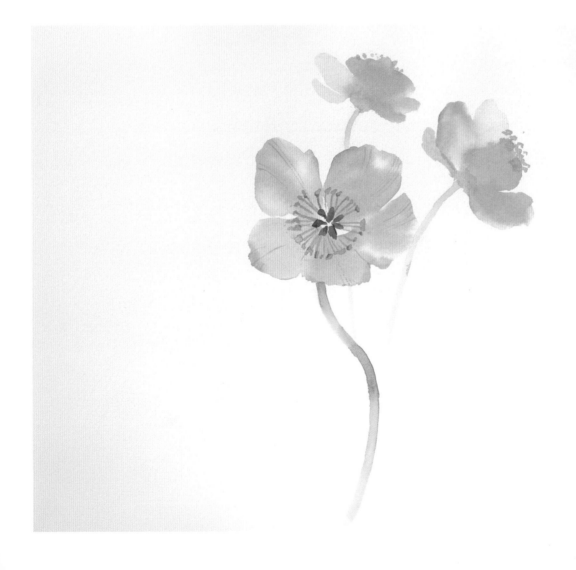

• 물감 농도 단계 23쪽

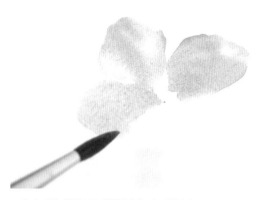

1 **브릴리언트 핑크**에 **버밀리온 휴**를 섞은 색, **브릴리언트 핑크**에 **퍼머넌트 로즈**와 **퍼머넌트 옐로 딥**을 섞은 색, 2가지를 모두 3~4단계의 농도로 만듭니다. 종이에 꽃잎 하나의 크기로 물을 먼저 바른 뒤, 만들어 둔 두 색상을 사진과 같이 넣어줍니다.

2 ①과 같은 방법으로 꽃잎을 2개 더 그립니다.

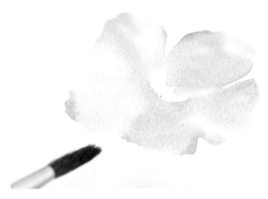

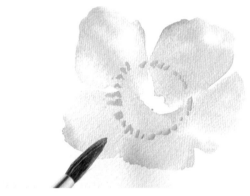

3 중앙에 공간을 조금 두고 아래쪽 꽃잎 2개를 그립니다. 사진과 같이 위쪽 꽃잎보다 조금 작게 그립니다.

4 **퍼머넌트 옐로 딥**을 5단계 농도로 만들어 사진과 같은 위치에 점을 찍어 수술을 표현합니다.

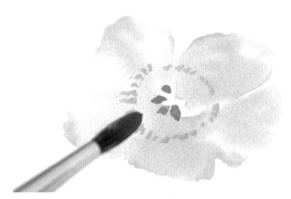

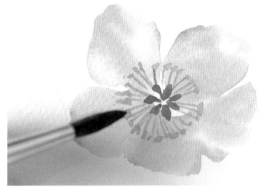

5 **퍼머넌트 그린 1**과 **샙 그린**을 섞고 물감의 농도를 4~5단계로 만든 다음, 사진과 같이 꽃 중앙에 동그랗게 둘러 점을 찍습니다.

6 **퍼머넌트 옐로 딥**과 **카드뮴 옐로 오렌지**를 섞어 물감의 농도를 1~2단계로 만든 다음, ④에서 중앙으로 이어지는 선을 그어 수술을 마저 그립니다.
tip. 붓에 물이 많이 남아 있으면 잘 그려지지 않으므로 붓을 휴지에 눌러 물을 빼고 그립니다.

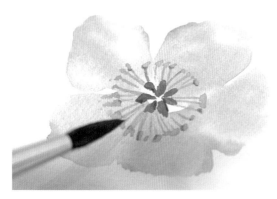 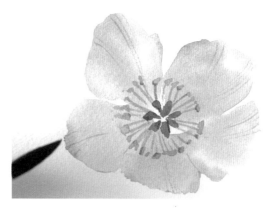

7 **로 엄버**를 2~3단계의 농도로 만들어 수술 몇 개만 음영을 넣어줍니다.

8 **브릴리언트 핑크**에 **퍼머넌트 로즈**를 섞고 물감의 농도를 2~3단계로 만든 다음, 꽃잎의 결을 사진과 같이 그립니다.

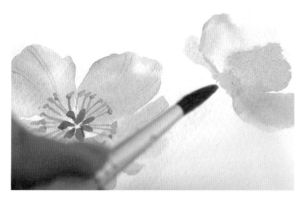 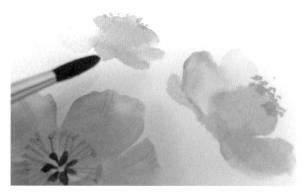

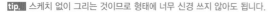

9 앞에서 그린 꽃의 오른쪽에 ①과 같은 방법으로 꽃의 측면을 그립니다. 꽃잎의 물감이 마르기 전에 사진과 같이 **샙 그린**으로 꽃받침도 그립니다.

> **tip.** 스케치 없이 그리는 것이므로 형태에 너무 신경 쓰지 않아도 됩니다.

10 ⑨와 같은 방법으로 측면에서 보는 꽃을 한 송이 더 그립니다. **퍼머넌트 옐로 딥**으로 점을 찍어 수술도 그립니다.

11 맨 앞에 있는 꽃의 줄기는 **샙 그린**으로 물감의 농도를 조절하며 곡선으로 자연스럽게 그립니다. 나머지 꽃의 줄기는 조금 연하게 그립니다.

> **tip.** 앞쪽으로 구부러진 부분은 진하게, 뒤쪽은 연하게 칠해서 원근감을 주었습니다.

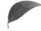

여리여리한 분홍빛 양귀비를 완성해보았습니다. 스케치 없이 그리는 수채화는 그 나름대로의 자연스러운 멋이 있습니다. 어떤 면에서는 수채화의 느낌을 더 잘 살릴 수 있는 방법이라고도 생각해요. 이 책에서 소개한 그림 외에도 각자 그리고 싶은 대상을 찾아 스케치 없이 그리는 연습을 꾸준히 해보세요.

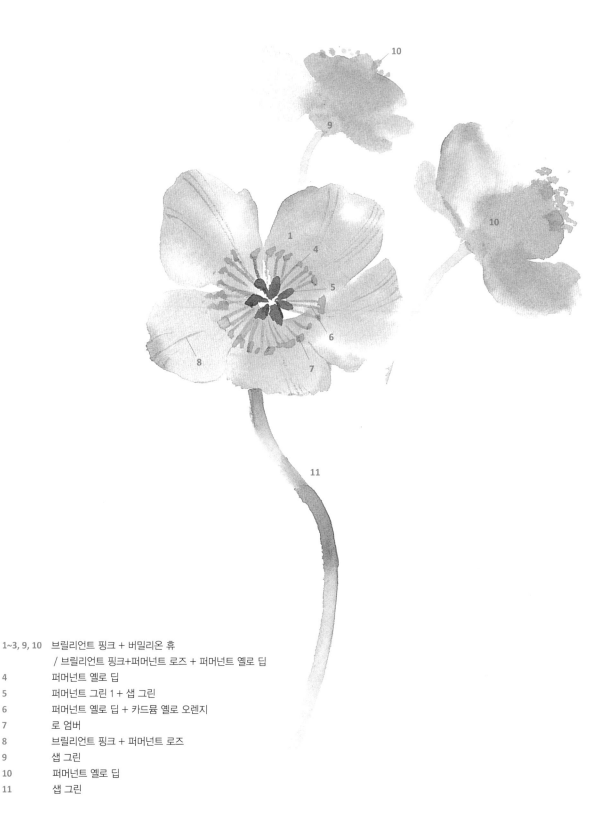

1~3, 9, 10 브릴리언트 핑크 + 버밀리온 휴
 / 브릴리언트 핑크+퍼머넌트 로즈 + 퍼머넌트 옐로 딥
4 퍼머넌트 옐로 딥
5 퍼머넌트 그린 1 + 샙 그린
6 퍼머넌트 옐로 딥 + 카드뮴 옐로 오렌지
7 로 엄버
8 브릴리언트 핑크 + 퍼머넌트 로즈
9 샙 그린
10 퍼머넌트 옐로 딥
11 샙 그린

빨강과 초록 대비가 예쁜 하이페리쿰
Hypericum

붓 바바라 80R-S 6호, 4호
종이 아띠스떠꼬 중목
물감 신한 SWC(●퍼머넌트 로즈Permanent Rose ●버밀리온 휴Vermilion Hue ●샙 그린Sap Green
 ●세피아Sepia ●퍼머넌트 그린 1Permanent Green No.1)

하이페리쿰은 비비드한 붉은색이 매력적인 열매가 다발로 맺히는 식물입니다. 저는 이 식물을 처음 봤을 때 작은 꼬마가 연상돼 정말 귀여운 식물이라고 생각했어요. 수채화가 아직 어렵게 느껴진다면 그 기분을 그대로 소중하게 간직하며 이 귀여운 식물을 조심스럽게 그려보세요. 처음 그리자마자 만족하며 끝내는 그림이 아니라, 두 번 세 번 그리면서 좀 더 나아지는 그림을 보는 것도 좋을 것 같습니다.

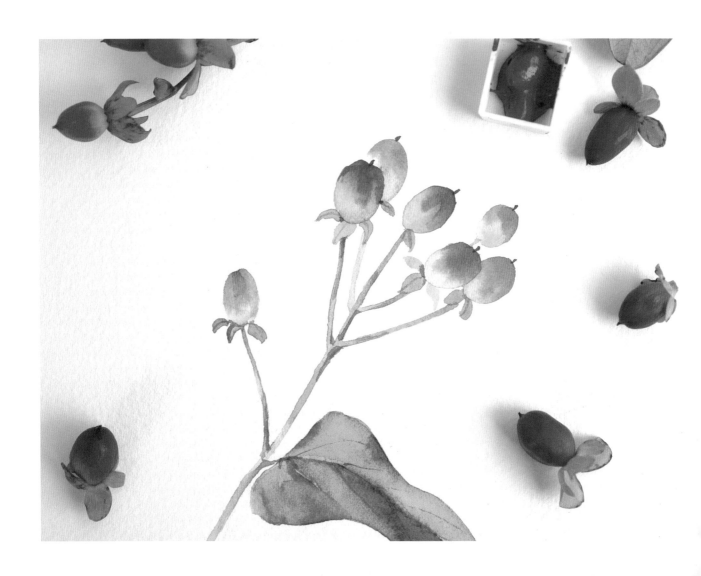

1 **퍼머넌트 로즈**에 **버밀리온 휴** 소량을 섞고 4~5단계 농도로 만들어둡니다. 깨끗한 붓으로 열매 부분에 물을 먼저 칠한 뒤, 열매 위쪽에 만들어둔 물감을 칠합니다.

2 열매 아래쪽은 **퍼머넌트 그린 1**에 **샙 그린** 소량을 섞고 2~3단계 농도로 만들어 칠합니다. 마른 다음 끝부분에 물감을 살짝 칠하며 그러데이션을 만들어주세요.

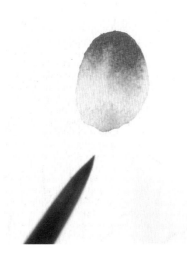 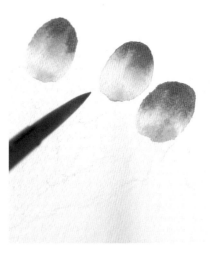

3 붓을 깨끗이 씻고 물기를 뺀 뒤, ①과 ② 사이를 칠해서 두 색상이 자연스럽게 번지며 연결되도록 합니다. 붓에 물이 너무 많으면 색이 번져버리니 꼭 물기를 빼고 색이 맞닿는 부분만 살살 칠하며 연결하세요.

4 ①~③과 같은 방법으로 열매를 2개 더 그립니다.

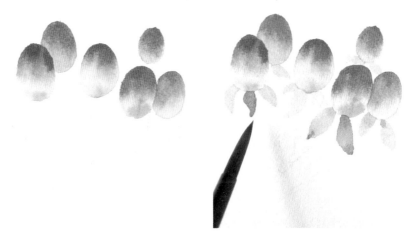

5 주변의 열매들은 사진과 같이 조금 연하게 칠합니다.

6 **샙 그린**으로 열매 아래 붙어 있는 작은 잎사귀를 칠합니다. 1개 정도는 진하게, 나머지는 2~3단계 농도로 자연스럽게 칠합니다.

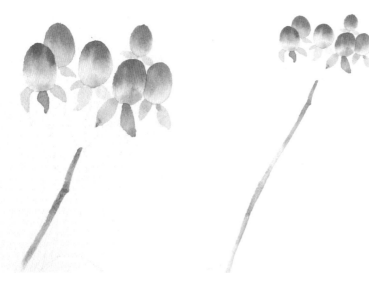

7 **샙 그린**을 4단계 정도의 농도로 만들어 줄기 위쪽을 강하게 칠합니다.

8 깨끗이 씻은 붓으로 ⑦에서 칠한 물감을 아래쪽으로 살살 퍼뜨리며 줄기를 마저 칠합니다. 중간 부분에는 열매의 색감(**샙 그린+퍼머넌트 로즈+버밀리온 휴 소량**)을 살짝 넣어주어도 좋습니다.

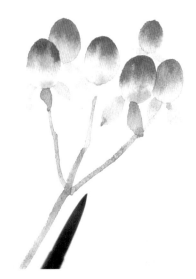

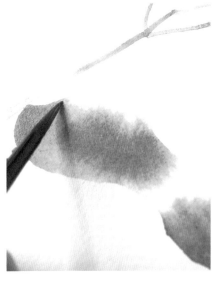

9 **샙 그린**으로 열매와 연결되는 줄기도 마저 칠합니다. 마찬가지로 열매와 비슷한 색감을 살짝 넣어 주어도 좋습니다.

10 잎사귀는 깨끗한 붓으로 물을 먼저 칠한 뒤, **샙 그린**을 5단계 정도의 농도로 만들어 과감하게 칠합니다.

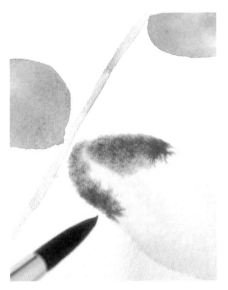

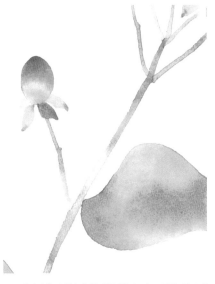

11 나머지 잎사귀도 ⑩과 같은 방법으로 시원스럽게 칠합니다.

12 비어 있는 부분에 열매를 하나 더 그려서 구도에 재미를 더합니다.

13 **샙 그린**을 4단계 정도의 농도로 만들어 잎맥을 강하게 칠합니다.

14 **샙 그린**을 3단계 농도로 만들어 굵은 줄기 오른쪽에 덧칠해서 줄기에 음영을 넣어줍니다. 너무 튀지 않게 위쪽만 살짝 넣어주세요.

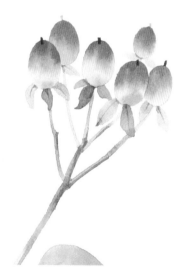

15 **세피아**를 5단계 농도로 만들어 열매 끝부분에 1~2mm 정도 긴 점을 찍듯 칠합니다. 뒤쪽에 있는 열매는 연한색으로 칠합니다.

과감하게 붉은색도 쓰면서 청량한 하이페리쿰을 완성해보았습니다. 작은 열매가 모여 하나의 덩어리를 이루는 구조라 손이 많이 가는 그림이었죠. 하지만 완성되어 가는 그림을 보면서 뿌듯함도 컸을 거라 생각합니다. 이번 그림을 좀 더 연습해 다른 열매 그림을 그릴 때도 응용해보세요.

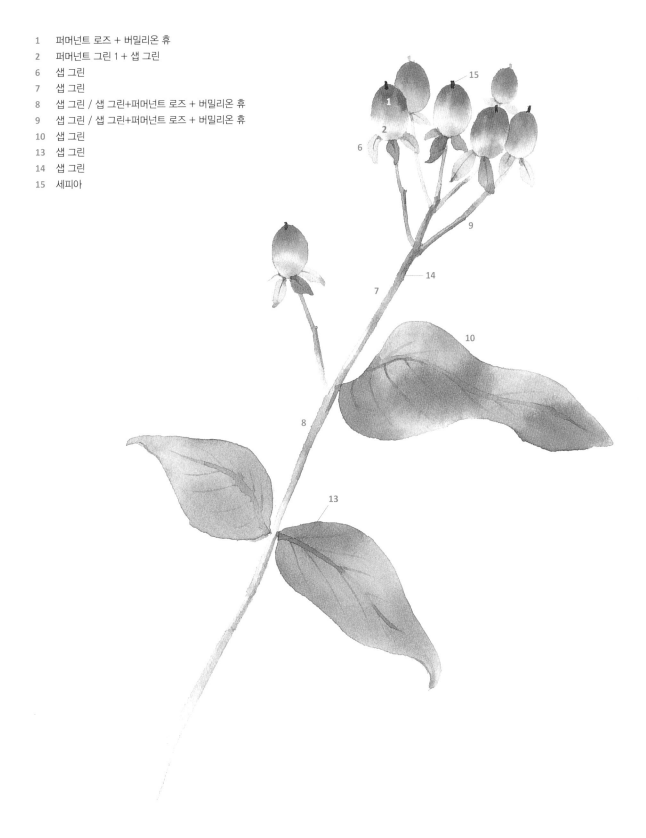

1 퍼머넌트 로즈 + 버밀리온 휴

2 퍼머넌트 그린 1 + 샙 그린

6 샙 그린

7 샙 그린

8 샙 그린 / 샙 그린+퍼머넌트 로즈 + 버밀리온 휴

9 샙 그린 / 샙 그린+퍼머넌트 로즈 + 버밀리온 휴

10 샙 그린

13 샙 그린

14 샙 그린

15 세피아

시원한 초록으로 극락조화
Bird of Paradise Flower

붓	바바라 80R-S 6호, 화홍 345 5호
종이	아띠스띠꼬 중목
물감	신한 SWC(●비리디언 휴Viridian Hue ●울트라마린 딥Ultramarine Deep ●퍼머넌트 로즈Permanent Rose ●샙 그린Sap Green ●후커스 그린Hooker's Green ●퍼머넌트 옐로 딥Permanent Yellow Deep)

꽃의 생김새가 극락조와 비슷하다고 하여 극락조화라는 이름이 붙었으며 '영구불변'이라는 꽃말을 가진 식물입니다. 열대 식물답게 잎사귀가 시원시원하게 넓고 물을 가득 머금은 듯 깊은 초록색을 지녔습니다. 그런 매력 때문인지 요즘 인테리어 화보에서도 눈에 많이 띕니다. 극락조화의 특성을 살리기 위해 이번에는 붓을 아주 과감하게 사용해보겠습니다. 완성한 뒤 빈 벽면에 붙여놓아도 좋을 것 같아요. 도톰한 두께감과 매끈한 질감, 시원한 라인을 눈에 잘 담아두고, 이제 그리기 시작해볼까요?

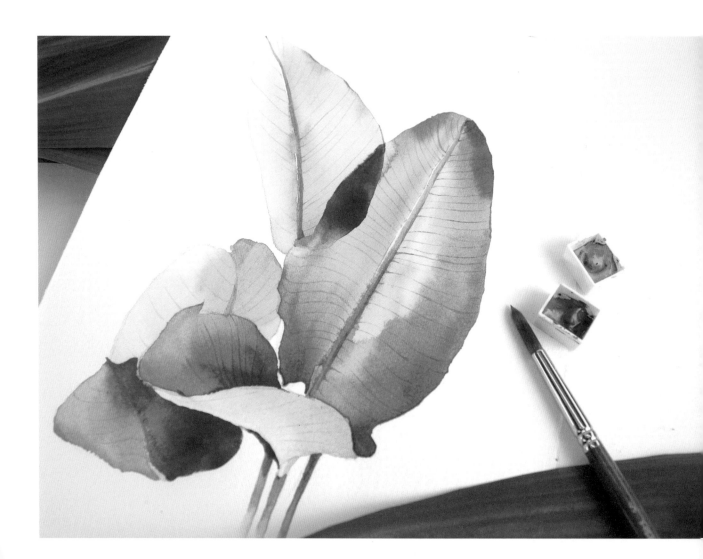

• 스케치 도안 171쪽 • 물감 농도 단계 23쪽

1 이번에는 조금 큰 붓 하나와 깨끗한 물 한 컵을 더 준비합니다. 잎사귀 반쪽 면에 붓으로 물을 많이 펴 바릅니다.

tip. 저는 화홍 345 5호를 사용했어요.

2 **비리디언 휴**에 **울트라마린 딥**과 소량의 **퍼머넌트 로즈**를 섞고 물감의 농도를 4단계 정도로 만들어 많은 양을 준비합니다. ①에서 물을 바른 면적에 사진처럼 물감이 시원하게 번지도록 과감하게 바릅니다.

3 ②의 색을 중간 톤으로 만들어 잎 중간부터 가장자리까지 덧칠합니다. 그다음엔 좀 더 진한 농도(5단계)로 가장자리 쪽만 덧칠합니다. 사진처럼 자연스럽게 번지게 해보세요.

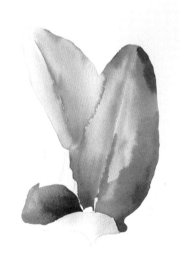

4 잎사귀의 남은 반쪽 면도 같은 방식으로 칠합니다. **샙 그린, 비리디언 휴, 퍼머넌트 로즈**(소량), **울트라마린 딥**을 섞어 초록빛이 좀 더 돌게 만들어보세요.

5 뒤에 있는 잎도 앞에서처럼 반쪽 면씩 칠합니다. 두 잎이 만나는 면이 물에 번지더라도 놀라지 말고 자연스럽게 번지도록 두세요.

6 세 번째 잎사귀의 아랫면은 물을 많이 섞어 옅게 칠합니다. **비리디언 휴**에 **울트라마린 딥**과 소량의 **퍼머넌트 로즈**를 섞고 물감의 농도를 2단계 정도로 만들어 사용합니다. 윗면은 물감의 농도를 5단계 정도로 만들어 아랫면과 확연히 차이가 나도록 진하게 칠하세요. 잎사귀 끝에 **퍼머넌트 로즈**를 조금 더 섞은 색을 살짝 넣어줘도 좋습니다.

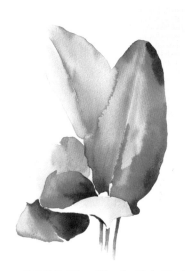 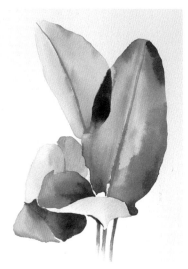 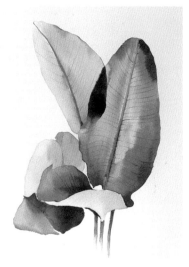

7 그 외의 잎사귀들도 자연스레 어울리도록 시원하게 칠합니다.

8 **후커스 그린**에 **퍼머넌트 옐로 딥**을 더해 노란빛이 감도는 초록색을 만든 다음 제일 큰 잎사귀의 중간 잎맥을 따라 칠합니다. 뒷부분 큰 잎사귀의 중간 잎맥은 **비리디언 휴**에 **퍼머넌트 로즈**를 섞고 물의 양을 조금 많이 해서 칠합니다.

9 붓 끝 또는 가는 붓(2호)으로 잎맥을 그립니다. 제일 큰 잎사귀는 굴곡에 따라 강약을 주고, 나머지는 조금 더 연한 색으로 잎맥이 너무 돋보이지 않게 그려서 마무리합니다.

이번 그림은 물과 물감을 과감하게 써본 것이 포인트입니다. 마음에 들지 않는 부분이 있다면, 지금보다 조금 더 과감하게 색을 써보세요. 기본 색이 단단하게 깔리면서 완성도가 좀 더 높아질 수 있습니다.

2~3 비리디언 휴 + 울트라마린 딥 + 퍼머넌트 로즈
4 샙 그린 + 비리디언 휴 + 퍼머넌트 로즈 + 울트라마린 딥
6~7 비리디언 휴 + 울트라마린 딥 + 퍼머넌트 로즈
8~9 후커스 그린 + 퍼머넌트 옐로 딥
／ 비리디언 휴 + 퍼머넌트 로즈

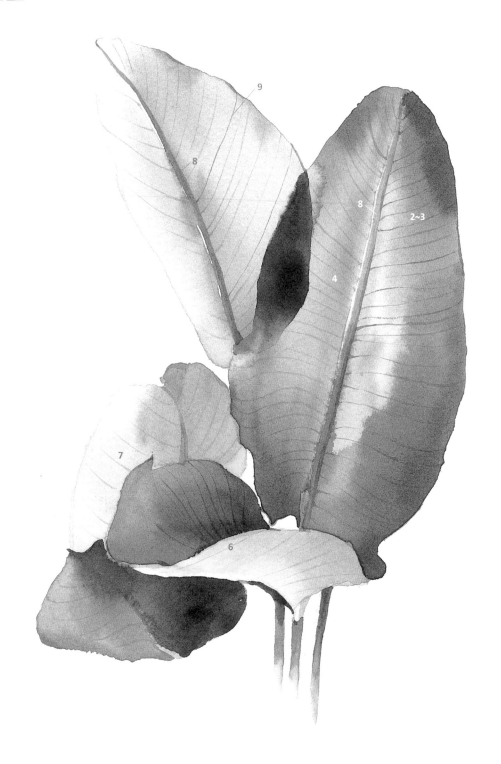

귀엽고 단단한 멕시코소철
Sago Palm

멕시코소철 그리기

붓 바바라 80R-S 6호, 화홍 345 5호
종이 아띠스띠꼬 중목
물감 신한 SWC(●샙 그린Sap Green ●울트라마린 딥Ultramarine Deep ●퍼머넌트 로즈Permanent Rose ●퍼머넌트 옐로 딥Permanent Yellow Deep
 ●후커스 그린Hooker's Green ●반다이크 브라운Vandyke Brown ●로 엄버Raw Umber ●세룰리안 블루Cerulean Blue)

친한 플로리스트가 그려보면 좋을 것 같다고 추천해준 식물입니다. 올리브색과 잎사귀 끝의 와인 빛이 잘 어울려 그렸을 때 재미있게 표현되었어요. 여러 잎사귀가 겹치고 앞뒤로 거리감도 있어 조금 어려울 수 있지만, 언젠가 그렸을 때의 만족감을 얻길 바라며 소개합니다. 어렵다고 포기하지 말고 여러 번 연습해서 꼭 좋은 결과를 얻길 바랍니다.

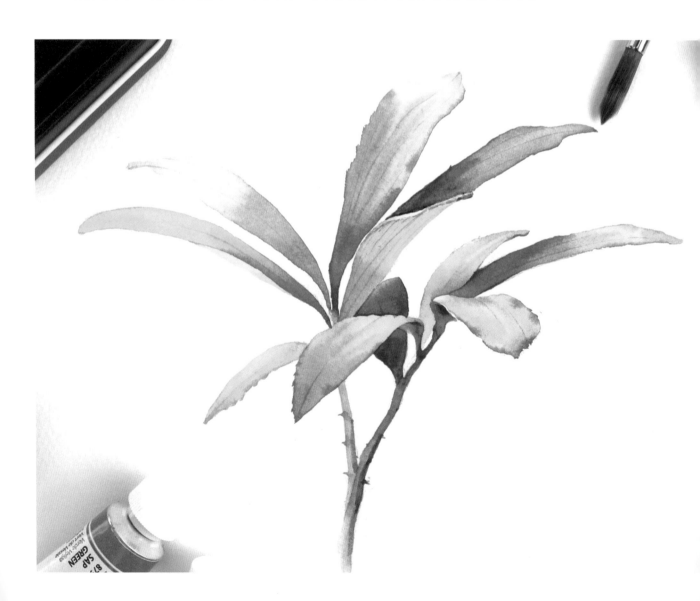

• 스케치 도안 172쪽 • 물감 농도 단계 23쪽

1 잎 하나에 물을 먼저 바른 다음 **샙 그린**에 **울트라마린 딥**과 **퍼머넌트 로즈**를 조금씩 섞고 물감의 농도를 3단계 정도로 만들어 중간 정도에 넣어줍니다. 잎사귀 가장 안쪽 부분은 4단계 농도의 물감을 칠해 번지게 해서 그러데이션 효과를 만듭니다. 잎사귀 끝부분은 **퍼머넌트 옐로 딥**을 살짝 섞어서 칠해주세요.

2 두 번째 잎사귀도 ①에서처럼 물을 먼저 바르고 **후커스 그린**에 **울트라마린 딥**과 **퍼머넌트 로즈**를 조금씩 섞어 그러데이션 효과가 나도록 칠합니다.

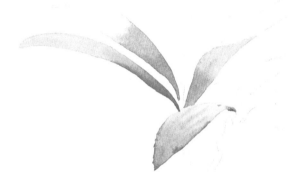

3 세 번째 잎사귀도 같은 방식으로 칠합니다. 색의 비율을 살짝 달리해 서 칠해도 좋습니다.

4 네 번째 잎사귀는 연습지에 먼저 시도해본 다음 칠해도 좋겠습니다. 물을 먼저 바르고 양쪽 끝으로 물감을 조금씩 넣으며 그러데이션 면적 을 미리 만들어놓습니다. **샙 그린**에 **울트라마린 딥**과 **퍼머넌트 로즈**를 조금씩 섞고 물감의 농도를 4단계 정도로 만든 다음 잎사귀의 결을 표 현하듯 선으로 칠합니다.

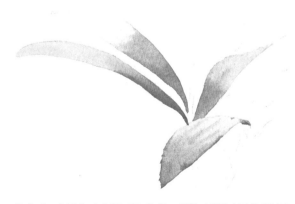
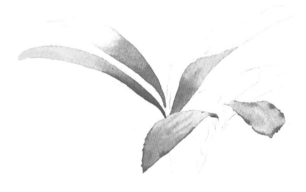

5 ④가 마르기 전에 **퍼머넌트 로즈**에 **샙 그린**을 소량만 섞어서 잎사귀 가장자리에 살짝 칠해 번지게 합니다.

6 다섯 번째 잎사귀도 ④~⑤와 같은 방법으로 칠합니다.

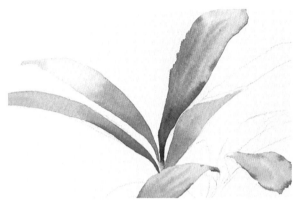

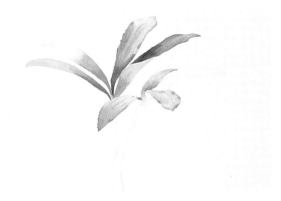

7 여섯 번째 잎사귀도 같은 방법으로 칠하는데, 잎사귀의 줄기 쪽 부분은 **후커스 그린**에 **울트라마린 딥**과 **퍼머넌트 로즈**를 조금씩 섞어 진하게 칠합니다.

8 나머지 잎사귀도 같은 방법으로 칠합니다. **샙 그린, 울트라마린 딥, 퍼머넌트 로즈**를 섞은 색 또는 **후커스 그린, 울트라마린 딥, 퍼머넌트 로즈**를 섞은 색을 농도를 조절하면서 번갈아가며 칠합니다. 잎사귀 끝부분은 **퍼머넌트 로즈**나 노란색으로 포인트를 주면 좋습니다.

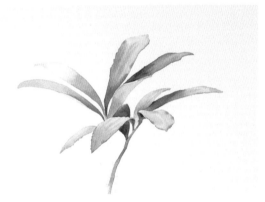

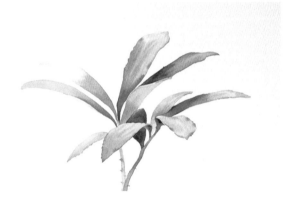

9 잎사귀 아래쪽 줄기가 모이는 부분과 잎사귀가 겹치는 어두운 부분을 정확하고 자신감 있게 표현하는 것이 중요합니다.

10 **반다이크 브라운** 또는 **로 엄버**와 **세룰리안 블루**를 섞어 줄기를 칠합니다. 줄기 아래쪽은 물로 살짝 풀어줘 좀 더 자연스러운 느낌을 표현하면 좋습니다.

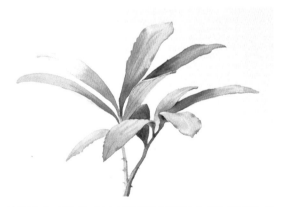

물감의 농도 조절은 물론 섬세한 표현도 필요한 식물이었습니다. 조금 어렵게 느껴지더라도 일단 과감하게 칠해보길 바랍니다. 몇 번 그리다 보면 잎사귀의 디테일이나 나뭇가지의 음영을 조금씩 잘 표현하게 될 거예요.

11 남은 줄기는 굵은 줄기보다 조금 연하게 칠합니다. 같은 색이라도 물감의 농도를 조금 높여 오른쪽 부분의 음영과 가시를 표현하며 마무리합니다.

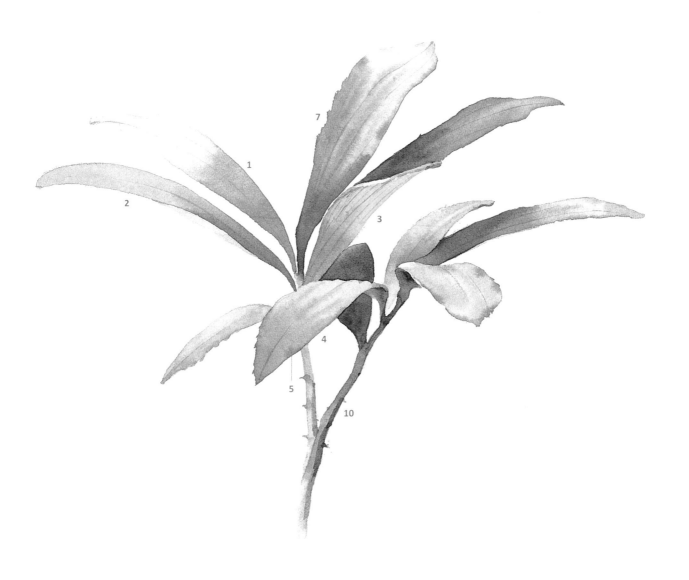

1 샙 그린 + 울트라마린 딥 + 퍼머넌트 로즈(+ 퍼머넌트 옐로 딥)

2~3 후커스 그린 + 울트라마린 딥 + 퍼머넌트 로즈

4 샙 그린 + 울트라마린 딥 + 퍼머넌트 로즈

5 퍼머넌트 로즈 + 샙 그린

7 후커스 그린 + 울트라마린 딥 + 퍼머넌트 로즈

10 반다이크 브라운(또는 로 엄버 + 세룰리안 블루)

수줍음 담은 핑크색 작약
Peony Root

작약 그리기

붓　　바바라 80R-S 6호, 화홍 345 5호
종이　아띠스띠꼬 중목
물감　신한 SWC(●브릴리언트 핑크Brilliant Pink ●퍼머넌트 로즈Permanent Rose ●울트라마린 딥Ultramarine Deep
　　　　●후커스 그린Hooker's Greeen ●샙 그린Sap Green ●비리디언 휴Viridian Hue)

설레는 5월의 꽃 작약입니다. 활짝 피기 전의 작약은 몽글몽글 귀여운 모양이라 그리기가 좀 더 쉽습니다. 작약의 꽃말은 '수줍음'이지만 봉우리가 한번 펴지기 시작하면 언제 그랬냐는 듯 아주 활짝 꽃잎을 펼친답니다. 사랑스러움을 가득 담아 표현해주세요.

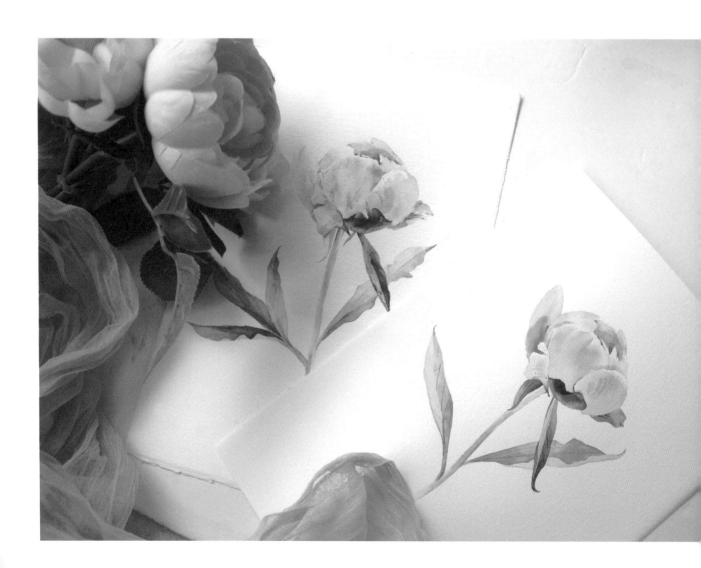

1 오른쪽 꽃잎에 깨끗한 붓으로 물을 바릅니다. **브릴리언트 핑크**에 **퍼머넌트 로즈**를 조금 섞어 물을 바른 부분의 위쪽 1cm 정도를 남겨두고 위에서 아래로 칠합니다.

tip. 처음에 생각보다 물감이 확 번져도 겁먹지 마세요. 마르면 색이 조금 연해집니다.

2 가운데 꽃잎에도 물을 먼저 바른 다음 ①과 같이 위쪽 1cm를 남겨두고 색을 칠합니다.

3 왼쪽 꽃잎도 마저 칠하고, 제일 윗부분 꽃잎은 **브릴리언트 핑크**와 **퍼머넌트 로즈**, 소량의 **울트라마린 딥**을 섞어서 칠합니다. 꽃의 안쪽은 물감의 양을 많이, 바깥쪽은 물의 양을 많이 해서 음영을 넣습니다.

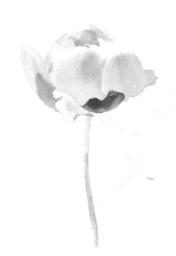
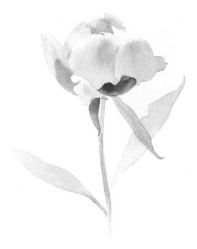

4 꽃받침은 **퍼머넌트 로즈**와 소량의 **후커스 그린**을 섞고 물감의 농도를 5단계 정도로 만들어 윗부분을 진하게 칠합니다. 아래로 갈수록 물을 섞어서 칠하는데, 색감은 연하지만 물의 양은 적어야 하므로 휴지로 붓의 물기를 빼면서 칠합니다.

5 줄기는 **샙 그린**으로 위에서부터 칠하다가 3분의 1 지점쯤에서 **브릴리언트 핑크**에 **샙 그린**을 조금 섞어 살짝 번지게 칠하고, 아래 3분의 1 지점부터 다시 **샙 그린**으로 칠합니다. 제일 아랫부분은 물을 살살 발라 번지게 하면 좀 더 여린 줄기를 표현할 수 있습니다.

6 제일 위에서 꽃잎을 받치고 있는 잎사귀는 **샙 그린, 비리디언 휴, 울트라마린 딥**을 섞어서 칠합니다. 그 아래 잎사귀는 **샙 그린**의 농도를 3단계 정도로 만들어 칠하고, 줄기와 만나는 부분은 **브릴리언트 핑크**와 **퍼머넌트 로즈**를 섞고 물감의 농도를 3단계 정도로 만들어 살짝 번지게 칠합니다.

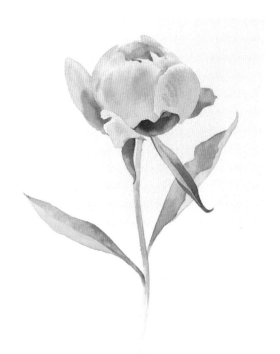
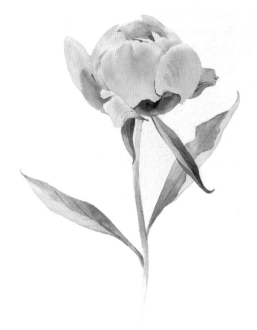

7 꽃에 깨끗한 물을 다시 한번 칠한 다음 **브릴리언트 핑크**와 **퍼머넌트 로즈**를 섞은 색을 4단계 정도의 농도로 만들어 꽃잎의 결을 그립니다. 물을 발라놓은 상태라 은은하게 표현됩니다. 가운데 꽃잎에도 사진과 같이 색을 넣어 덩어리감을 표현합니다. 꽃의 제일 위쪽은 좀 더 진한 색으로 모양을 살리며 섬세하게 칠합니다. 잎사귀는 **샙 그린**과 **비리디언 휴**를 섞고 **울트라마린 딥**과 **퍼머넌트 로즈**를 조금씩 섞은 색으로 사진과 같이 농도 조절을 하며 잎사귀의 꺾인 모양을 표현합니다.

8 **퍼머넌트 로즈**와 소량의 **후커스 그린**을 섞고 물감의 농도를 5단계 정도로 만들어 꽃받침 부분에 섬세하게 포인트를 넣어줍니다. 잎사귀는 **샙 그린, 비리디언 휴, 울트라마린 딥**을 섞고 물감의 농도를 2~3단계로 만들어 섬세하게 잎맥을 그립니다.

풍성하게 겹친 꽃잎이 가득 머금고 있는 화사하고 밝은 느낌을 잘 표현해보셨나요? 색의 농도를 조절하고 꽃잎의 결을 그리며 전체적인 꽃의 덩어리감을 표현해보았습니다. 조금 익숙해지면 작약을 다른 각도에서 보면서 그려봐도 재미있는 작업이 될 것입니다. 연필로 스케치를 먼저 해보며 마음에 드는 각도를 찾아보는 것도 좋습니다.

1	브릴리언트 핑크 + 퍼머넌트 로즈
3	브릴리언트 핑크 + 퍼머넌트 로즈 + 울트라마린 딥
4	퍼머넌트 로즈 + 후커스 그린
5	샙 그린 / 브릴리언트 핑크 + 샙 그린
6	샙 그린 + 비리디언 휴 + 울트라마린 딥 / 샙 그린 / 브릴리언트 핑크 + 퍼머넌트 로즈
7	브릴리언트 핑크 + 퍼머넌트 로즈 / 샙 그린 + 비리디언 휴 + 울트라마린 딥 + 퍼머넌트 로즈
8	퍼머넌트 로즈 + 후커스 그린 / 샙 그린 + 비리디언 휴 + 울트라마린 딥

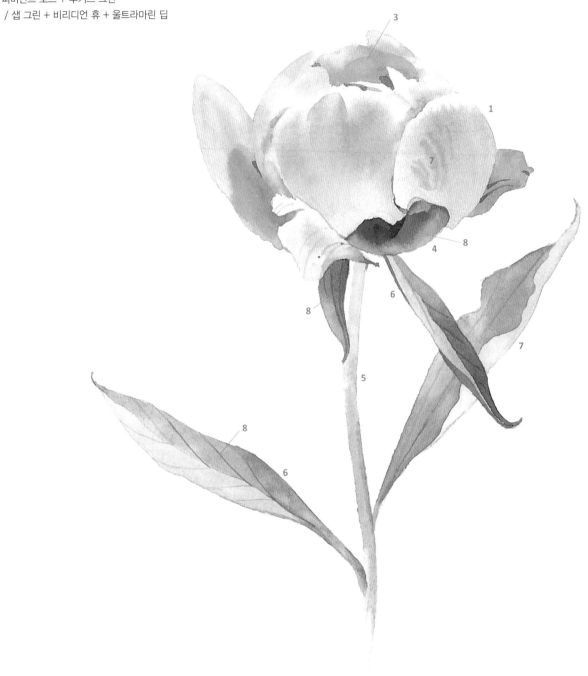

고고한 느낌 가득한 칼라
Calla

붓	바바라 80R-S 6호
종이	아띠스띠꼬 중목
물감	신한 SWC(●브릴리언트 핑크Brilliant Pink ●퍼머넌트 로즈Permanent Rose ●퍼머넌트 옐로 오렌지Permanent Yellow Orange ●퍼머넌트 그린 1Permanent Green No.1 ●샙 그린Sap Green）

심플한 게 더 어렵다는 말이 있죠. 칼라는 생김새는 심플하지만 느낌이 고급스러워 저도 처음 그릴 때는 꽤 어려워한 꽃입니다. 하지만 그릴수록 매력이 있어 더 잘 그려내고 싶다는 생각이 들기도 했어요. '순수', '열정' 등의 꽃말을 가지고 있고 결혼식 부케로도 많이 사용되는 꽃이지요. 한 송이를 그리는 데 익숙해지면 여러 송이로 다발을 만들며 그려봐도 예쁠 것 같습니다.

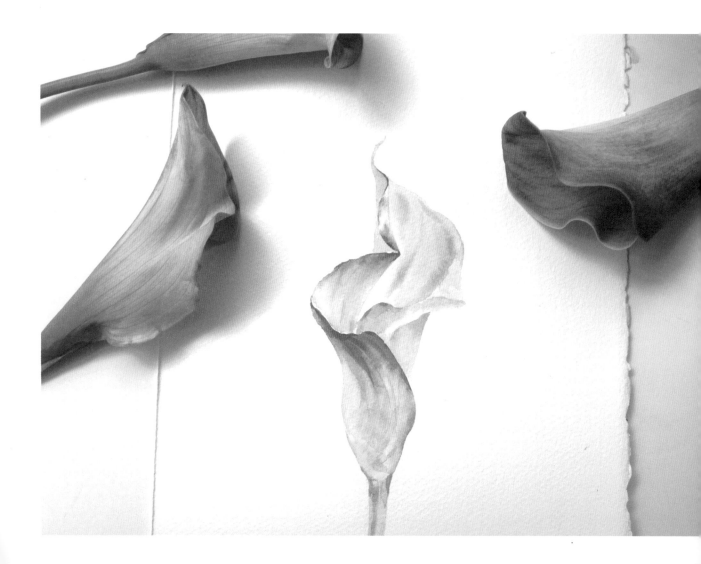

1 **브릴리언트 핑크**에 **퍼머넌트 로즈**를 조금 섞고 물감의 농도를 4~5단계로 만듭니다. 꽃의 왼쪽 넓은 면에 물을 먼저 바르고 만들어 놓은 물감을 위에서 아래로 살짝 곡선을 그리며 칠합니다. 위쪽은 물감의 양이 많게, 아래쪽은 물의 양이 많게 농도를 조절해가며 칠해보세요.
tip. 처음에 생각보다 물감이 확 번져도 겁먹지 마세요. 마르면 색이 조금 연해집니다.

2 ①이 마르기 전에 아래쪽에 **샙 그린**을 조금 넣어 은은하게 번지는 느낌을 줍니다. 그리고 ①의 위에 있는 꽃잎 안쪽 면에도 먼저 물을 바르고 **브릴리언트 핑크**에 **퍼머넌트 로즈**를 조금 섞은 색을 3~4단계 농도로 만들어 칠합니다. 위쪽은 물감의 양이 많게, 아래쪽은 물의 양이 많게 칠하며 그러데이션 효과를 내보세요. ①에서 칠한 부분과 지금 칠하는 부분 사이에 1mm 정도의 공간을 남겨둡니다.

3 ②의 위쪽 꽃잎을 칠합니다. **브릴리언트 핑크**에 **퍼머넌트 로즈**를 조금 섞고 물감의 농도를 1단계 정도로 만들어 연하게 칠합니다.

 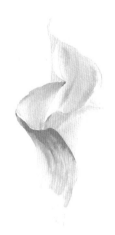

4 그 다음 면적에도 물을 먼저 바르고 앞에서 만든 색의 농도를 4단계로 만들어 과감하게 곡선을 그리며 칠합니다. 붓을 씻고 휴지에 눌러 물기를 뺀 다음 칠한 면 주변을 붓으로 살살 펴며 그러데이션 효과를 만듭니다.

5 꽃잎이 접혀 들어간 부분은 **브릴리언트 핑크**에 **퍼머넌트 옐로 오렌지**를 섞고 물감의 농도를 1~2단계로 만들어 연하게 칠합니다. 그리고 아래쪽의 남은 면은 **브릴리언트 핑크**를 1~2단계 농도로 만들어 연하게 칠합니다.
tip. 연필로 스케치한 부분에 흑연이 남아 있다면 물이 다 마른 다음 지우개로 톡톡 지우세요.

6 깨끗한 물과 붓을 준비해서 ①에서 칠한 곳으로 돌아와 위쪽에 물을 바릅니다. 그리고 **브릴리언트 핑크**에 **퍼머넌트 로즈**를 조금 섞고 물감의 농도를 5단계로 만들어 꽃잎 결대로 덧칠합니다.

145

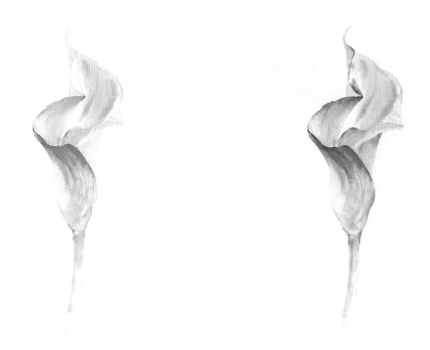

7 **퍼머넌트 그린** 1과 **샙 그린**을 섞어 줄기를 칠합니다. 마르기 전에 줄기 왼쪽에는 **샙 그린**으로 가늘게 음영을 넣어줍니다.

8 **브릴리언트 핑크**에 **퍼머넌트 로즈**를 조금 섞고 물감의 농도를 3~4단계로 만듭니다. 붓 끝 또는 가는 붓(2호)으로 꽃잎 끝부분에 섬세하게 포인트를 넣고 마무리합니다.

칼라는 넓은 면적은 시원하게 펴 바르고 접히는 부분은 섬세하게 표현하면 특징을 잘 살릴 수 있습니다. 형태감이 정확한 꽃이라 스케치를 할 때 힘과 정성을 좀 더 들이면 채색할 때 조금 쉬워집니다. 정성스레 그린 칼라는 한 송이만으로도 아주 우아하고 고급스러운 느낌을 줍니다.

1, 3, 4 브릴리언트 핑크 + 퍼머넌트 로즈

2 샙 그린 / 브릴리언트 핑크 + 퍼머넌트 로즈

5 브릴리언트 핑크 + 퍼머넌트 옐로 오렌지 / 브릴리언트 핑크

6 브릴리언트 핑크 + 퍼머넌트 로즈

7 퍼머넌트 그린 1 + 샙 그린 / 샙 그린

8 브릴리언트 핑크 + 퍼머넌트 로즈

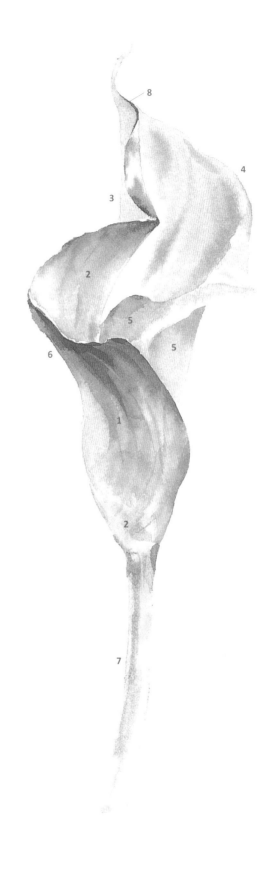

더없이 포근한 목화
Cotton plant

목화 그리기

붓　바바라 80R-S 6호, 화홍 345 5호
종이　아띠스띠꼬 중목
물감　신한 SWC(●울트라마린 딥Ultramarine Deep ●반다이크 브라운Vandyke Brown ●옐로 오커yellow Ocher ●로 엄버Raw Umber ●세룰리안 블루Cerulean Blue ●샙 그린 Sap Green ●번트 시에나Burnt Sienna ●비리디언 휴Viridian Hue ●세피아Sepia ●퍼머넌트 로즈Permanent Rose）

겨울에 어울리는 꽃은 단연 목화라고 생각해요. 부드러운 흰색 솜이 딱딱하고 진한 나뭇가지와 어우러져 명암 대비가 멋집니다. 목화는 무채색을 사용하기 때문에 화사한 꽃들과는 확실히 다른 느낌으로 그려볼 수 있을 것입니다. 무채색으로 목화의 따뜻함을 잘 살려보세요. 어울리는 식물 소재도 함께 배치해서 그려보겠습니다.

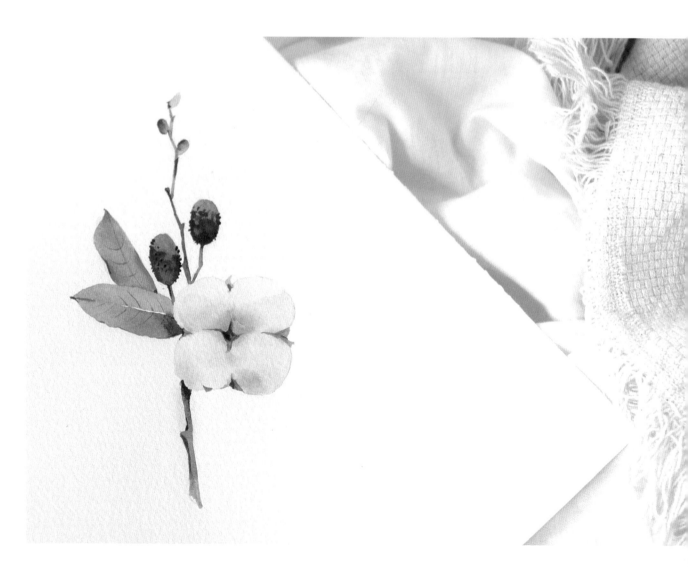

• 스케치 도안 175쪽 • 물감 농도 단계 23쪽

1 목화솜 부분에 물을 먼저 넉넉하게 바릅니다. **울트라마린 딥**에 **반다이크 브라운**을 섞어 검은색에 가까운 색상을 만듭니다. 따뜻한 느낌을 원한다면 **옐로 오커**를 살짝 섞어주세요. 물감의 농도를 4~5단계로 만들어 사진처럼 물감을 넣습니다.

tip.▐ 처음에 생각보다 물감이 확 번져도 겁먹지 마세요. 마르면 색이 조금 연해집니다.

2 ①에서 물감을 과감하게 넣었다면 이번에는 붓을 씻고 휴지에 눌러 물을 뺀 다음, 화지에 깔린 물과 물감을 연결해가며 살살 펴 바릅니다.

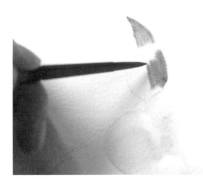

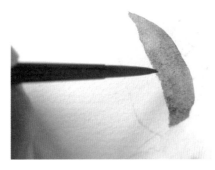

3 나뭇잎 오른쪽 면에 먼저 물을 바릅니다. **로 엄버**에 **세룰리안 블루**를 조금 섞고 물감의 농도를 4~5단계로 만들어 과감하게 칠합니다.

4 **샙 그린**에 **울트라마린 딥**을 조금 섞고 물감의 농도를 4~5단계로 만들어 나뭇잎 중간 부분에 마저 칠합니다.

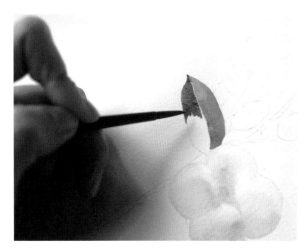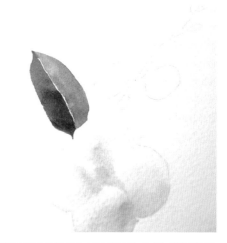

5 **번트 시에나**에 **비리디언 휴**를 조금 섞고 물감의 농도를 3~4단계로 만들어 나뭇잎 왼쪽 면에 칠합니다.

6 **반다이크 브라운**을 5단계 정도의 농도로 만들어 나뭇잎 중간 부분을 칠하고, 아랫 부분에는 **세피아**로 더 강하게 칠합니다.

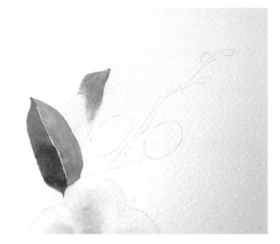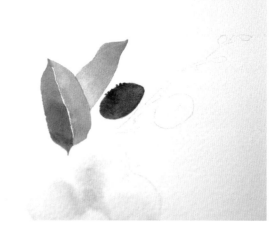

7 뒤쪽 나뭇잎에도 먼저 물을 바릅니다. **비리디언 휴**에 **퍼머넌트 로즈**를 조금 섞고 물감의 농도를 4단계로 만들어 칠합니다.

8 나무 소재에 달린 열매는 **울트라마린 딥**에 **반다이크 브라운**을 섞고 물감의 농도를 3단계 정도로 만들어 동그랗게 펴 바릅니다. 다시 물감의 농도를 5단계로 만들어 점을 찍어가며 디테일을 표현합니다.

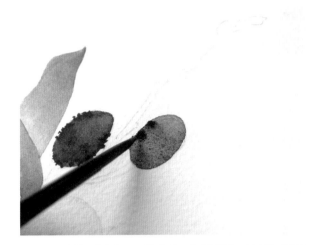

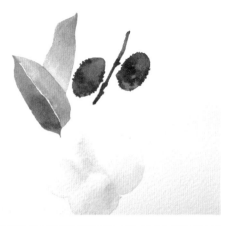

9 오른쪽 열매는 **반다이크 브라운**에 **울트라마린 딥**을 조금 섞어 갈색을 만든 후 ⑧과 같이 칠합니다.

10 **반다이크 브라운**에 **울트라마린 딥**을 조금 섞어 ⑨보다 약간 밝은 갈색을 만들고 물감의 농도를 4~5단계로 만들어 목화솜 주변 나뭇가지를 칠합니다. 나뭇가지 상단과 끝부분은 물감의 농도를 3~4단계 정도로 만들어 자연스럽게 풀어가며 칠합니다.

tip. 나뭇가지는 목화솜의 부드러운 질감과 대비되도록 각지고 딱딱한 느낌을 살리며 칠해보세요.

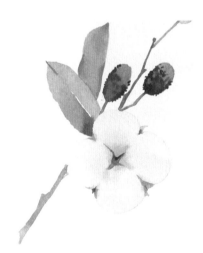

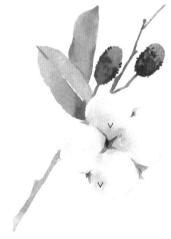

11 이제부터는 좀 더 세밀한 묘사를 해보겠습니다. 작은 붓으로 바꿔도 좋고 붓 끝을 세심하게 사용해도 좋습니다. 붓에 물이 많다면 휴지에 눌러 물을 빼주세요. **울트라마린 딥**에 **반다이크 브라운**을 섞고 물감의 농도를 3~4단계로 만들어 목화솜이 나뉘는 부분을 세심하게 그립니다.

12 다시 목화솜 부분에 물을 바른 다음, **울트라마린 딥**에 **반다이크 브라운**을 섞고 물감의 농도를 4~5단계로 만들어 목화솜에 살짝 음영을 줍니다.

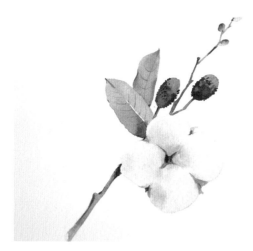

13 마지막으로 잎사귀의 결 모양과 나뭇가지의 음영을 좀 더 표현하고
마무리합니다.

울트라마린 딥과 반다이크 브라운을 섞으면 무채색이 되는 게 처음에는 너무나 신기했어요. 두 물감 중 울트라마린 딥을 좀
더 섞으면 차가운 느낌을, 반다이크 브라운을 좀 더 섞으면 따뜻한 느낌을 낼 수 있습니다. 조색이 어렵다면 블랙과 그레이
물감을 구입해서 사용해도 좋습니다. 이전에 그리던 식물들과는 색다른 느낌으로 그려보았습니다. 사르르 퍼지는 물감을 잘
이용해서 포근하고 부드러운 목화솜을 그려보셨기를 바랍니다.

1	울트라마린 딥 + 반다이크 브라운(+ 옐로 오커)
3	로 엄버 + 세룰리안 블루
4	샙 그린 + 울트라마린 딥
5	번트 시에나 + 비리디언 휴
6	반다이크 브라운 / 세피아
7	비리디언 휴 + 퍼머넌트 로즈
8	울트라마린 딥 + 반다이크 브라운
9~10	빈다이크 브라운 + 울트라마린 딥
11~12	울트라마린 딥 + 반다이크 브라운

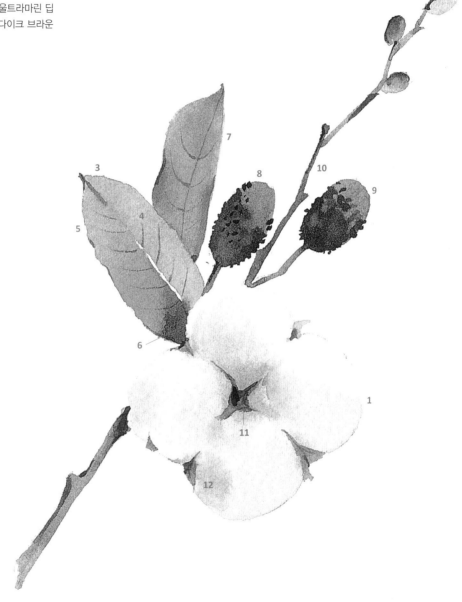

누군가를 위한 로맨틱 장미
Rose

붓	바바라 80R-S 6호, 화홍 345 5호
종이	샌더스 워터포드
물감	신한 SWC(●브릴리언트핑크Brilliant pink ●퍼머넌트 로즈Permanent Rose ●울트라마린 딥Ultramarine Deep ●샙 그린Sap Green ●후커스 그린Hooker's Greeen)

마지막 그림은 여리여리한 분홍빛 장미입니다. 장미는 앞에서 비교적 간단하게 그려보긴 했지만 사실 디테일하게 그리려면 쉽지 않은 꽃입니다. 그만큼 어렵지만 매력적이고 그림을 완성했을 때 만족감이 높습니다. 저와 함께 수채화를 시작하는 분들 대부분 장미는 꼭 한 번 그려보고 싶어 합니다. 아마 이 책을 보시는 분들도 그렇지 않을까 싶어 정성스레 준비해보았습니다. 차근차근 시작해볼까요?

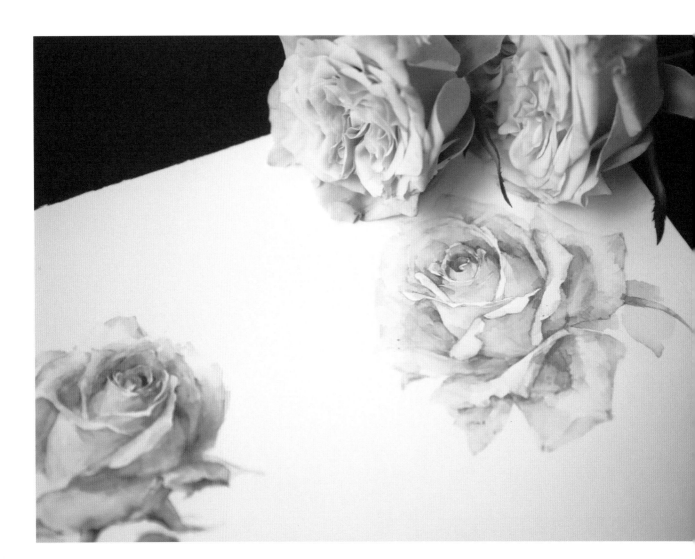

1 꽃의 중심부터 시작해보겠습니다. **퍼머넌트 로즈**에 **브릴리언트 핑크**를 조금 섞고 물감의 농도를 3~4단계로 만들어 꽃잎이 말려 돌아가는 부분에 섬세하게 칠합니다.

2 **브릴리언트 핑크**를 1단계 농도로 만든 다음, 꽃의 왼쪽에서 꽃잎이 바깥쪽으로 말리는 밝은 부분만 제외하고 모두 칠합니다. **브릴리언트 핑크**와 **퍼머넌트 로즈**를 섞고 물감의 농도를 4단계로 만들어 사진과 같이 자연스럽게 넣어줍니다.

3 꽃의 오른쪽도 ②와 같이 **브릴리언트 핑크**를 연하게 깔아놓고 시작합니다. 위쪽은 **브릴리언트 핑크**와 **퍼머넌트 로즈**를 섞은 색을, 아래쪽은 **브릴리언트 핑크**와 **퍼머넌트 로즈**에 **울트라마린 딥**을 조금 섞은 보랏빛을 3단계 정도의 농도로 만들어 자연스럽게 넣어줍니다. ②보다는 조금 연하게 칠합니다.

4 **브릴리언트 핑크**를 2~3단계 농도로 만들어 꽃잎의 두께 1mm 정도를 제외하고 꽃의 중심을 칠합니다.

tip. 장미의 포인트를 살리는 부분입니다. 좁은 면적이므로 붓에 물이 너무 많지 않게 하세요.

5 **브릴리언트 핑크**에 **퍼머넌트 로즈**를 조금 섞고 물감의 농도를 2~3단계로 만들어 꽃의 중심 나머지 부분을 칠합니다.

tip. 면적이 좁은 부분은 물감을 바로 칠하고, 넓은 부분은 물을 먼저 바르고 물감을 넣는 게 좋습니다.

6 **브릴리언트 핑크**에 **퍼머넌트 로즈**를 조금 섞고 물감의 농도를 1~2단계로 만들어 나머지 부분을 마저 칠한 뒤, 물감의 농도를 조금씩 조절해가며 사진과 같이 음영을 넣어줍니다.

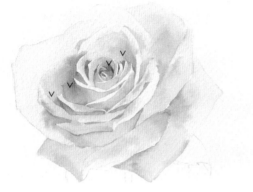

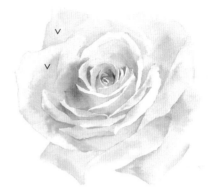

7 **브릴리언트 핑크**에 **퍼머넌트 로즈**를 조금 섞고 물감의 농도를 2단계 정도로 만들어 꽃잎 사이 어두운 부분에 음영을 넣어 입체감을 줍니다.

8 ⑦과 같은 색으로 꽃의 왼쪽에 부족한 음영을 넣어주며 전체적인 밸런스를 맞춥니다.

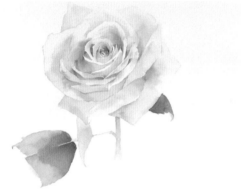

9 **샙 그린**으로 줄기를 칠하고, 왼쪽 연한 잎사귀는 **후커스 그린**에 **퍼머넌트 로즈**를 조금 섞고 물감의 농도를 2단계 정도로 만들어 칠합니다. 나머지 잎사귀는 **샙 그린**에 **울트라마린 딥**과 **후커스 그린**을 적당히 섞어가며 칠합니다.
tip. 넓은 면적은 붓 자국이 남지 않도록 물을 먼저 칠해놓고 물감을 넣습니다.

10 **브릴리언트 핑크**에 **퍼머넌트 로즈**를 조금 섞고 물감의 농도를 3단계 정도로 만들어 꽃잎 사이 어두운 부분을 한 번 더 칠하며 음영을 넣어줍니다.

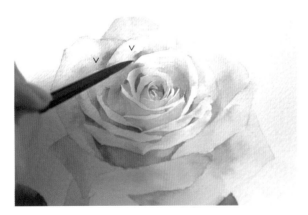

11 **브릴리언트 핑크**에 **퍼머넌트 로즈** 또는 **울트라마린 딥**을 조금 섞고 물감의 농도를 1~2단계로 만들어 꽃잎이 바깥쪽으로 말리는 부분을 섬세하게 칠합니다. 잎사귀의 잎맥도 붓 끝을 세워 그립니다.

장미는 꽃잎이 겹겹이 싸인 화형이라 예쁘지만 섬세하게 그릴 곳이 많았습니다. 저는 잘 그리고 싶은 그림이 있으면 한 번에 서너 장씩 그립니다. 아주 섬세하게 묘사하며 그려보기도 하고 적당히 묘사를 빼면서 그려보기도 하면서 어떻게 그렸을 때 더 예쁘게 표현되는지 저만의 기준을 잡아가곤 합니다. 많은 연습을 통해 자신만의 멋진 장미를 그릴 수 있길 바랍니다.

지금까지 수채화와 조금씩 친해지며 어려운 그림까지 그려보았습니다. 수채화를 그리는 시간만큼은 자신에게 온전히 집중하면서 행복한 시간이었기를, 앞으로 더 멋진 그림을 그릴 수 있기를 바랍니다.

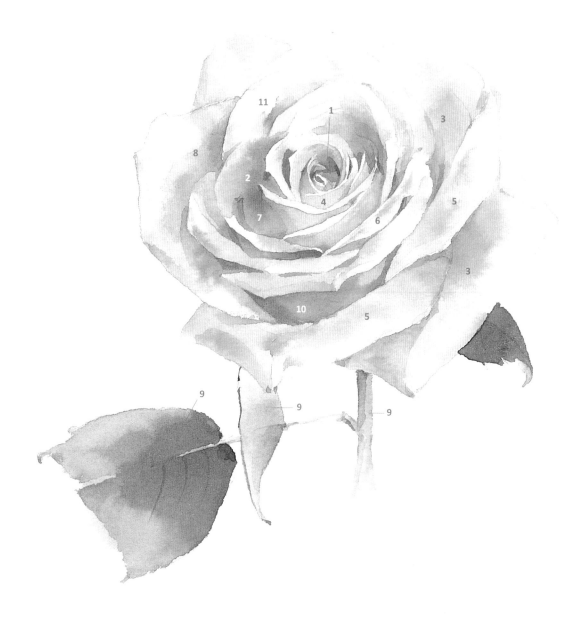

1	퍼머넌트 로즈 + 브릴리언트 핑크
2	브릴리언트 핑크 / 브릴리언트 핑크 + 퍼머넌트 로즈
3	브릴리언트 핑크 / 브릴리언트 핑크 + 퍼머넌트 로즈 / 브릴리언트 핑크 + 퍼머넌트 로즈 + 울트라마린 딥
4	브릴리언트 핑크
5~8	브릴리언트 핑크 + 퍼머넌트 로즈
9	샙 그린 / 후커스 그린 + 퍼머넌트 로즈 / 샙 그린 + 울트라마린 딥 + 후커스 그린
10	브릴리언트 핑크 + 퍼머넌트 로즈
11	브릴리언트 핑크 + 퍼머넌트 로즈 또는 울트라마린 딥

스케치 도안과 컬러링 용지

수채화를 위한 스케치 방법 3가지

스케치는 일반 미술용 연필 또는 샤프펜슬을 사용합니다. 연하게 그릴 수 있는 HB 정도가 좋지만 강도가 세서 종이가 눌릴 수 있으므로 손의 힘을 빼고 그려야 합니다. 물에 지워지는 수채화 전용 연필('aquarelle'이라고 표기된 연필)을 사용하는 것도 좋습니다.

1 대상이나 스케치 도안을 보며 바로 그리기

종이에 그림이 들어갈 위치를 먼저 표시합니다. 큰 형태와 긴 선을 먼저 그리면 형태가 틀어질 위험이 줄어듭니다. 바깥쪽에서 안쪽으로, 큰 형태에서 작은 형태로 연결하듯 그립니다. 최대한 연하게 그리다가 자기 시선에서 가깝고 중요하다고 생각되는 부분만 살짝 진하고 세밀하게 그리세요. 자신의 그림보다는 실물이나 참조하는 스케치를 더 자세히 봐주세요. 자꾸 그리다 보면 관찰력이 좋아집니다. 드로잉 실력을 키우고 싶다고 할 때 권하는 방법입니다.

2 격자 선을 이용해서 그리기

스케치 도안을 보면 16분할 격자 선이 있습니다. 그림을 그릴 종이에도 똑같이 16분할의 격자 선을 먼저 연하게 그립니다. 그다음 한 칸씩 보면서 따라 그립니다. 이때도 바깥쪽에서 안쪽 순서로, 큰 형태에서 작은 형태 순서로 그리면 좋습니다.

3 트레싱지와 흑연을 이용해서 그리기

먹지를 사용하는 것과 비슷한 방법입니다. 먼저 트레싱지에 그림이 들어갈 면적만큼 연필로 가득 채워 칠합니다. 휴지로 비벼서 채워도 좋습니다. 다 채웠으면 책상 위에 그림을 그릴 종이를 먼저 놓고, 그 위에 연필로 칠한 면이 아래 종이에 맞닿도록 트레싱지를 올립니다. 그리고 그 위에 스케치 도안을 올려 샤프펜슬과 같은 가는 촉으로 스케치를 따라 그립니다. 그러면 맨 아래 종이에 스케치가 새겨집니다. 다 그린 뒤에는 도안과 비교해보면서 부족한 부분을 그립니다.

3가지 방법 중 하나로 스케치를 완성한 뒤에는 자신이 확인할 수 있을 정도만 남기고 지우개로 톡톡 지우고 털어낸 다음 채색할 준비를 합니다. 수채화는 깨끗하고 맑은 느낌이 중요하기 때문에 흑연이 최대한 보이지 않게 하는 것이 좋습니다.

159

161

162

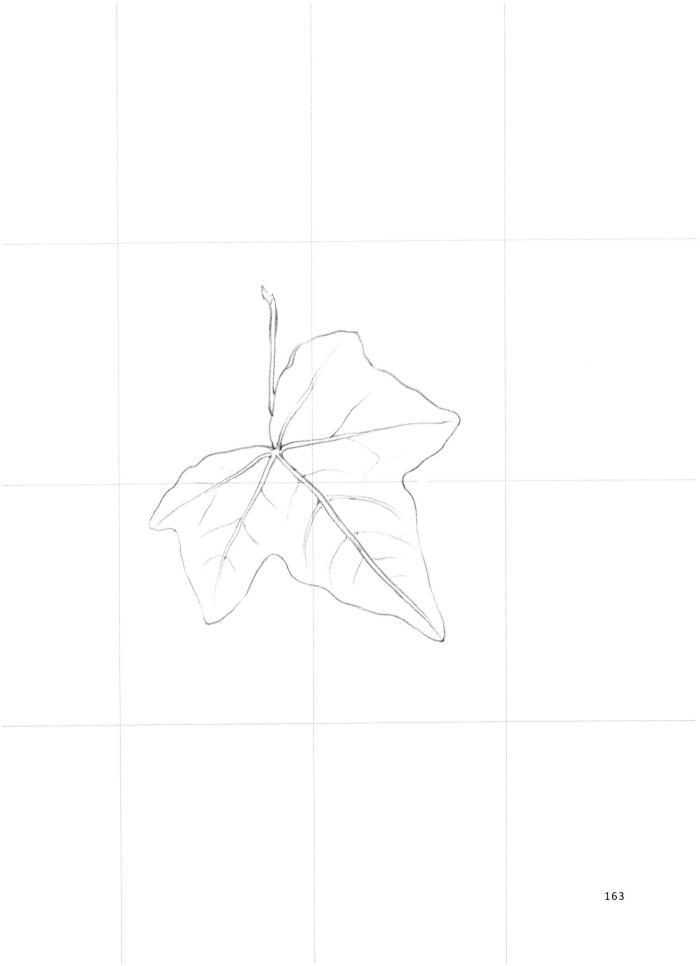

163

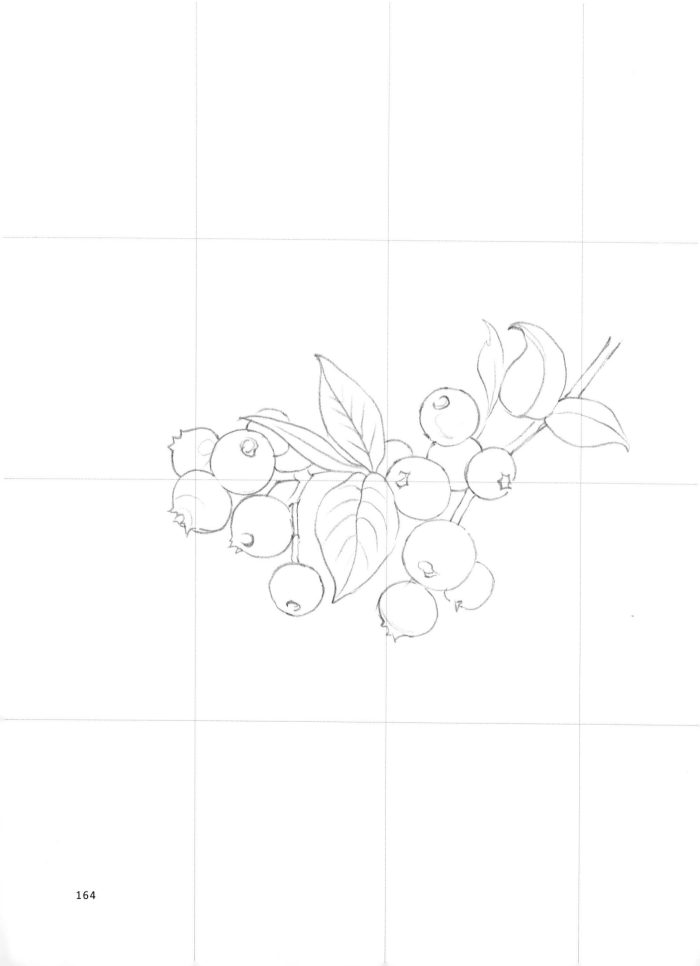

164

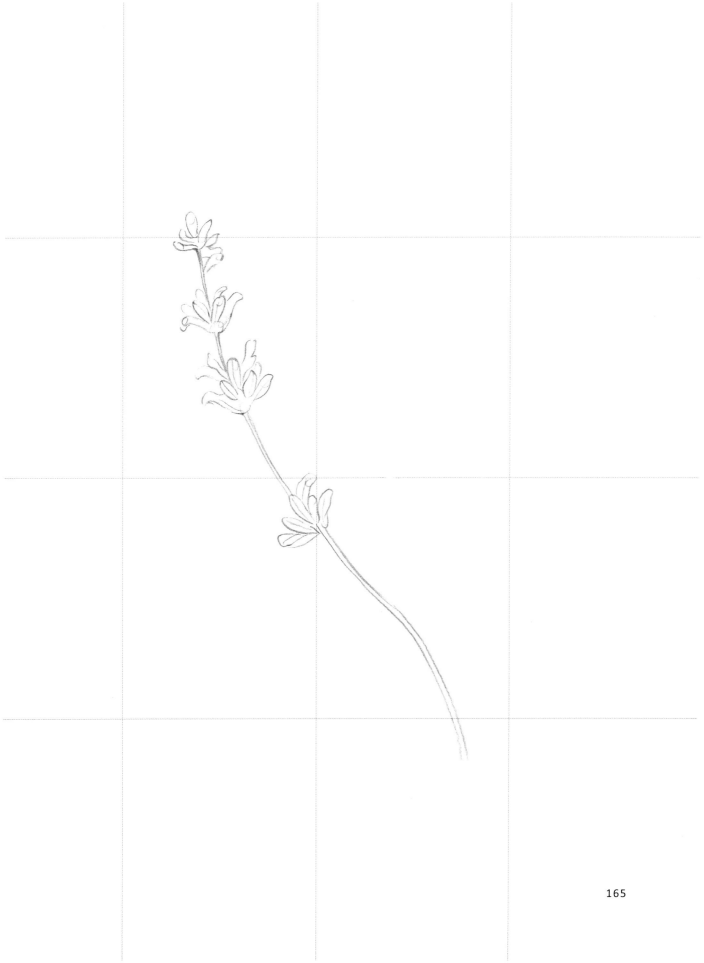

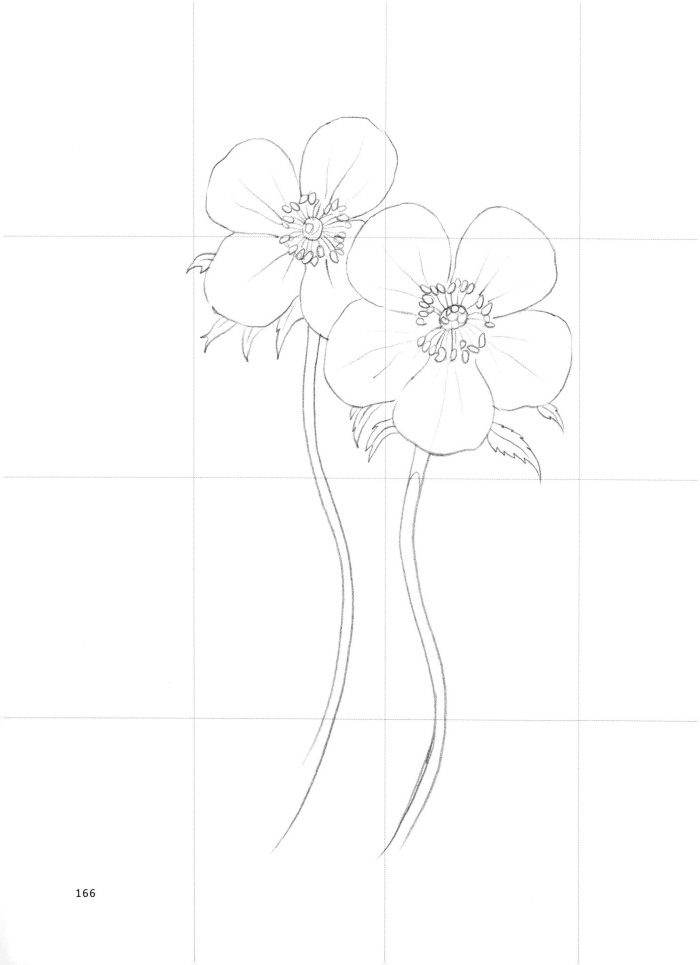

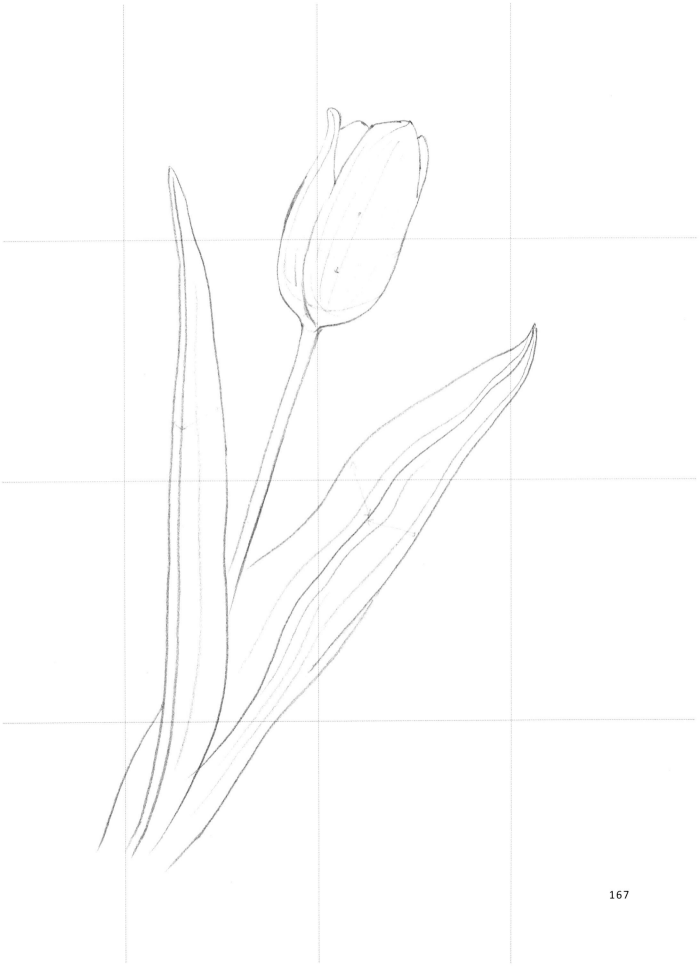

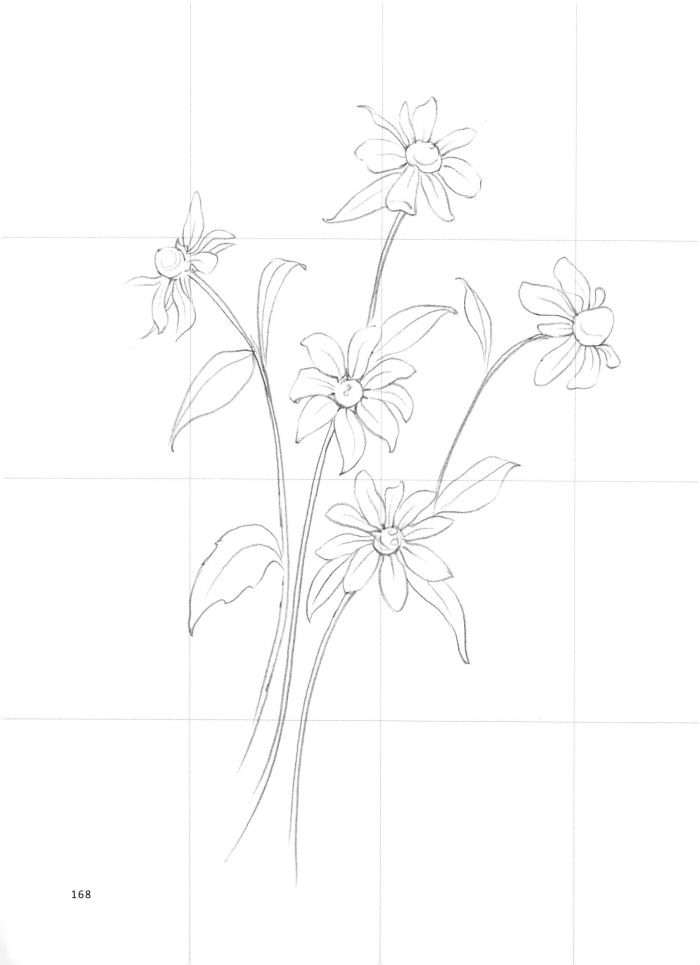

168

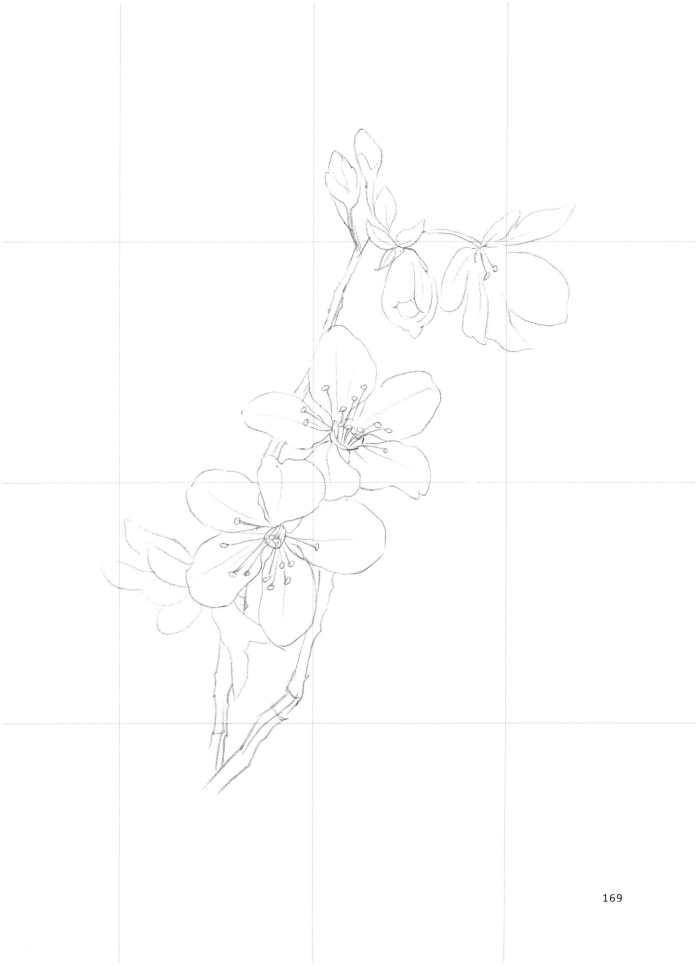

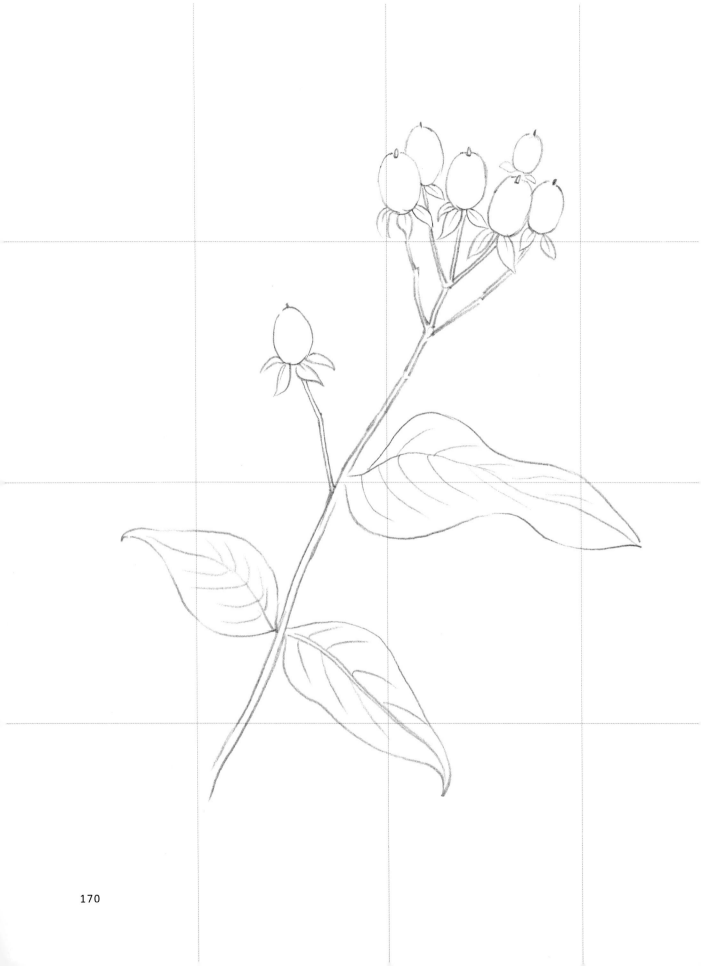

170

171

172

173

174

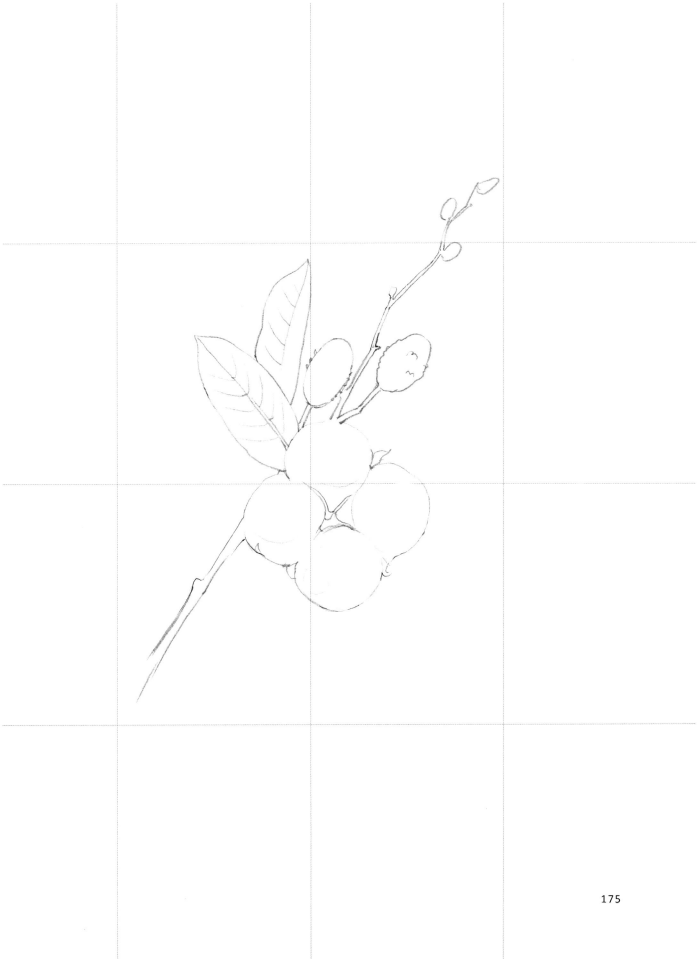

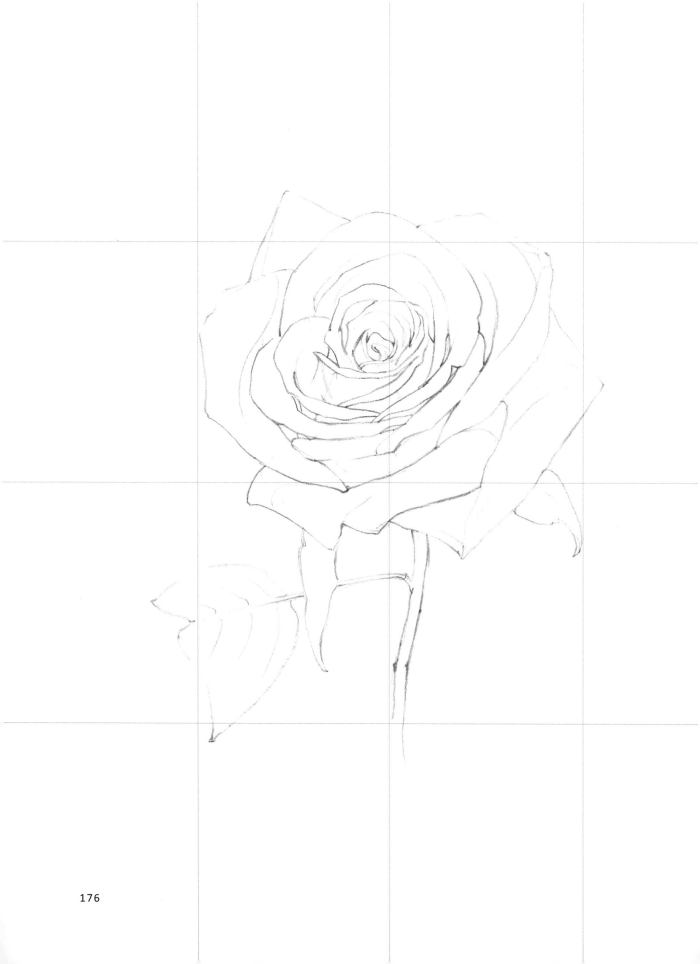

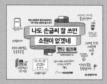